U0049040

田口 護

談待客之道

——巴哈咖啡館深得人心的
服務思惟與店面經營

田口 護

積木文化

目錄

話理解客人需求並適當推薦／新客人多的星期六、星期日，由資深服務人員來接待／替客人點餐時，該站在哪個位置？／要有立即找出中心人物的觀察力與判斷力／照一定的原則傳達點餐內容，將可提高作業效率！／傳達點餐內容並不是同事之間的事，而是要站在客人的角度著想

重點整理：主動替客人點餐與被動接受客人點餐，大有不同！／最重要的是理解客人、觀察客人！／服務人員有無點餐技巧，將大大影響營收／依客人狀況而推薦可帶動營收

前言

「服務」為何重要？

巴哈咖啡館在某種意義上，重視服務更甚於咖啡本身。

因為服務是實踐「咖啡館功能」的基礎。

服務是一個很難的題目，我本身已經營巴哈咖啡館達四十五年以上，仍是在不斷犯錯中學習，經歷了許多失敗。好的服務是不讓對方感到有些許的不快，即使偶爾一次、兩次都不可以。然而我並不氣餒。因為對咖啡館而言，要實踐咖啡館最重要的功能，服務必定是不可缺的。所以我與妻子、員工平時孜孜矻矻討論著關於服務的各個面向，建構出屬於巴哈咖啡館的待客之道。當理所當然之事成為理所當然之時，才算達成咖啡館所應具備的功能。

在服務之前，
先談談何謂「咖啡館的功能」

巴哈咖啡館一路走來，都以誠摯的態度供應自家烘焙的咖啡、搭配咖啡的甜點與麵包。對一家咖啡館而言，咖啡、點心是很重要的商品，然而在我心中還有比這些更重視的，那就是咖啡館的功能。

我們在被稱為「東京的山谷」（現在的台東區日本堤）的地區開設咖啡館，對於當地的人們，還有對於這個社會，我能夠做些什麼？創業當時，我沒有明確的答案，只是茫然地思考著這個問題，每天每天地經營著這家店。

這個讓我茫然的思考之所以化成了明確的想法，是因為一九八〇年我們去了歐洲的那趟參訪旅行。

那一趟我們去法國、義大利、捷克斯洛伐克、奧地利、舊東西德等各國走了一圈，發現咖啡館在這些地方已是人們生活的一部分。

日本的咖啡館出現於明治中期的一八八八年，於上野開幕的「可否茶館」被認為是日本最早的咖啡館。歐洲更早之前就已有咖啡館，一代傳一代，至今仍受到人們喜愛的咖啡館絕不在少數。

過去巴黎的咖啡館成為市民生活的一部分，人們聚集於此，喝著咖啡交換資訊，後來演變成輿論、思潮，咖啡館在此扮演著沙龍的角色。

此外，走過歐洲一圈，發現這裡的美術館必定設有咖啡館。於是我們看見

9

人們一邊品味咖啡，一邊談論著藝術的身影。因為觀察到咖啡館與文化是如此親密地結合，促使我重新思考咖啡館應具備有哪些功能。

介紹地區豐富的文化

透過巴哈咖啡館，我可以做什麼？咖啡館的功能與上述的想法融合之後，所得出的答案之一，便是當地居民音樂會、工作坊等活動。

我稍微介紹一下這些活動。

「當地居民音樂會」是巴哈咖啡館長期舉行的活動之一，至今仍維持著一年一到兩次的頻率舉行。

當然有時也會請到專業音樂家來表演，但剛成立時的宗旨是「與當地居民同樂的音樂會」。

我想透過巴哈咖啡館舉辦音樂會，向山谷地區傳遞音樂的樂趣。如果可以

10

有更多人，或者就算只有一個人，因為這個音樂會而開始親近音樂，那就是咖啡館達成了它應有的功能，我是在這樣的想法推動下開始做這件事。

同樣的想法下實行的還有開設工作坊。其中一環是二〇〇二年與二〇〇七年，版畫家上野遒於巴哈咖啡館開設個展。

上野遒是日本戰後版畫家上野誠（一九〇九～一九八〇年）的兒子，上野誠曾經在一九七六年舉行的東柏林珂勒維茨＊百年誕辰國際版畫展中獲獎。

由於我太太──巴哈咖啡館的老板娘是珂勒維茨的版畫迷，因此很早以前便與上野遒認識，也邀他來店裡舉辦工作坊。

「像這樣舉辦當地居民音樂會、工作坊等活動，能為店裡的營收或是來客數帶來多大的助益呢？」

不時會有人提出這樣的問題，我的回答一直都是：「我沒有想過要藉此提升營收或是增加來客數。從頭到尾都是為了要對當地居民、對社會有貢獻而做的。」

＊譯註：凱特‧珂勒維茨（Käthe Kollwitz），一八六七～一九四五年。德國表現主義版畫家和雕塑家，二十世紀德國最重要的畫家之一。

11

重要的是，透過咖啡館能夠做什麼事，能夠有何貢獻。我認為這樣的心情或想法是很重要的。

若能傳達給客人，讓他們可以感受到店家的用心，就會願意再度光臨，從結果來看，也是能帶來營收。

至今我參訪世界各地，如歐洲各國、美國還是中南美等，不論是咖啡消費國家還是咖啡產地，我也數不清究竟去了多少次，遇過很多十分親切的咖啡館主或是咖啡莊園的莊主，有的讓我深切感佩，也有不少人與我心靈相通，至今我們仍保持著情誼，而我與這樣的人們有一項共通之處，那就是我們對於自己從事的工作，自己有一套十分清楚的哲學，我認為這是很重要的一件事。

經營咖啡館也一樣，與規模的大小無關，而是你如何看待自己的工作。咖啡館的功能是什麼？得要認真看待這件事，特別是對獨立經營咖啡館的人而言更是必要，只要能確定，美麗的咖啡世界將在你眼前展開。

12

連結、使人產生羈絆的場所——咖啡館

咖啡館的多項功能之中，最重要的是什麼？

我認為，咖啡館最終極的功能，是提供了人與人產生羈絆的場所，在這裡，將店主、員工與客人，或是客人與客人連結在一起。

而這樣將人與人連結在一起的不就是服務嗎？所以若只是接受客人點餐、將餐點送到客人桌上，並稱不上是真正的服務。

如果只是接受點餐，那餐券自動販賣機也辦得到，或是採用自助服務也行，如此一來還更有效率，又能降低人事成本。

當然我並不是全面否定這樣的作法，因為維持每日的營業，考量成本是必要的。

然而過度強調經營效率，原本咖啡館應當有的功能便會不見了。當然每個人的價值觀不同，每個咖啡館經營者所設定的目標也一定是不一樣的。

13

只是巴哈咖啡館並不以賺錢為優先，而是將咖啡館的本質——促進文化以及作為人與人之間連結之地——放在前面。

這一點也是歐洲與美國的咖啡館之間最大的差異之處。如前述，巴哈咖啡館是參訪了歐洲時學到了咖啡館所應扮演的角色，並以此為目標，不斷努力。

支撐著巴哈咖啡館的服務

巴哈咖啡館在東京山谷一地開業，持續經營已有四十五年以上。託大家的福，我們在自家烘焙咖啡業界裡有很好的評價，在全國也具有一定的知名度，至今已有不少的雜誌與電視多次採訪，不僅是當地的居民，甚至有全國各地的咖啡愛好者不遠千里而來。我認為這也是因為我們選擇了以咖啡為專業，在此地用盡心力經營，才能讓客人給予這麼高的評價。

對於今後想要開咖啡館、自家烘焙店的人，或是業已開店的人，我想要說

14

的是，支撐巴哈咖啡館一路走下來，有今日的成就，其中一大要素便是服務。

咖啡與服務，因為有這兩大支柱，才有今天巴哈咖啡館的存在。巴哈咖啡館自創業以來，重視服務與重視咖啡一樣，不，甚至是重視服務、傾力於此更甚於咖啡。

巴哈咖啡館重視服務的理由

巴哈咖啡館重視服務是有原因的。因為基於咖啡館的特性，客人來店的動機其實很稀薄。

為了幫助理解，我以買車的動機來比較。由於買車需要支付一大筆金額，因此為何選擇該車款，其理由非常明確，比方說乘坐舒適、省油、外觀帥氣好看等等，購買動機十分明顯。

相對的，到咖啡館喝一杯咖啡的客人的來店動機呢？當然也有客人會因為

一家店的咖啡好喝而上門，但是不可否認的是，會為了一杯咖啡而非到某家店不可，如此明確的來店動機其實是很少見的。正因為如此，要招來客人，讓客人感受到「一定得去那家店」的魅力是必要、不可或缺的，而營造這種魅力的基礎便是服務。

為何要致力於
讓「一杯咖啡成為最棒的享受」？

巴哈咖啡館不斷地想要挑戰讓「一杯咖啡成為最棒的享受」，就跟花了好幾萬日圓上米其林三星餐廳享用餐點一樣。

這樣的想法，同業中也有人問：「所以意思是提供五百日圓平價咖啡的自家烘焙店，也能跟客單價好幾萬日圓的高級餐廳提供同樣水準的服務嗎？」

我的意思與上述有些不同。雖然一杯咖啡五百圓，然而因為喜歡巴哈咖啡

館的熟客一個月會來店裡好幾次。假設每兩天來一次，五百圓 × 15天＝七千五百日圓，一個月花七千五百圓，兩個月花一萬五千圓，三個月則是兩萬兩千五百圓，算起來，他在巴哈咖啡館消費了頗為可觀的金額，跟三個月去一次高級餐廳的花費幾乎是差不多的。所以換句話說，因為想要喝一杯五百圓的咖啡而來到巴哈咖啡館的客人，跟去高級餐廳的客人花費的是一樣的金額，所以巴哈咖啡館不斷地努力要做到「對客人而言，一杯咖啡即是最棒的享受」。

服務分兩種，一是基本服務一是客製化的服務

在巴哈咖啡館，我們認為服務可粗分為兩種，分別為基本服務與客製化的服務。

基本的服務指的是打招呼，比方說「歡迎光臨」、「謝謝您」、「抱歉」

等。雖然只是最低限度的必備禮貌，但絕不可以疏忽。

有時我們也會遇到一些店家會有適合該店的標準作法，徹底教會員工，即使是當天剛報到的打工人員也能立即上手。

在巴哈咖啡館，我們也很看重基本服務，慎重地施行。

疏忽了基本服務，
不公平感隨即而生

在獨立咖啡店，我們常會碰到因標榜「以店主的個性為賣點」而疏忽了基本服務的狀況。

比方說，只顧著與熟客說話，對於第一次來店的客人疏於招呼。也許店主本人完全沒發現自己有這樣的傾向，但對於一間獨立咖啡店，既然是要在這個地方做生意，這樣的作法其實是很危險的。

18

因為這樣很容易會讓客人覺得「為何老闆只忽略我」，而產生不公平感。

這種感覺是客人流失的重大原因。

客製化服務
做得好就是強而有力的武器

在做好基本服務的前提下，我認為還有比基本服務更重要的事，那就是客製化服務。

所謂客製化服務，就是因應每一位客人需求的服務，這種沒有標準的服務，若做得好，對獨立咖啡館而言就會成為最有用的武器。

然而因為每一位客人的需求不一，得要依各種狀況去臨機應變，是知易行難，有時甚至會弄巧成拙，本來是為了讓客人開心才做的事，有時反而招來意想不到的反感，或是讓別的客人覺得自己未受到同等對待而產生不公平感，一

個不小心反而導致客人流失。不過若是做得好，則能牢牢抓住客人的心，所以我們得先理解客製化服務猶如水能載舟亦能覆舟的前提之下，巧妙地實踐才行。

　　這本書是以能做到客製化服務之前必備的基本服務為主要議題，解說、介紹我的想法與實踐方式。

營業前的準備

一天的服務是否能夠做得好，取決於營業前的準備。

準備得越充分，很直接地就會帶出好的結果。

這一章就來解說巴哈咖啡館在營業前的準備時

實際執行的事項。

備品要在前一天收店的同時，即對照清單確認好！

營業必要的備品一般在開店前都會先點過，不過這個動作只是確認，基本上應該是在前一天關店後即點過一遍，若有不足的應事先補好。

雖然統稱備品，其實包含了各式各樣的物品，就算只缺了一項，仍然會對營業造成阻礙，就算沒有到這個程度，但也會因為感到在意，掛在心上，而在最重要的服務客人之時，不慎疏忽了。為了防止這些狀況，巴哈咖啡會將各個區域所需的備品全都列出來做成一張「備品清單」（請參照23頁照片），以此確認有沒有遺漏、未補充到的物品。

比方說，收銀臺周邊⋯

● 留言紙　● 店卡　● 傳真用紙等等

烘焙點心棚周邊⋯

22

補充物チェックリスト

補充物名（店舗1階）	✓	✓	✓	✓	✓	✓	✓
・インフォメーション							
・カラコツ							
・ショップカード							
・ギフトしおり							
・FAX用紙							
・茶ドラ（小）							
・茶ドラ（大）							
・卓袋							
・100gPE							
・200gPE							
・4号PP							
・8号PP							
・サービスろ紙							
・クラフト紙							
・生鮮シール							
・焼き菓子シール							
・半生菓子シール							
・豆シール							
・豆しおり							
・ギフト申し込み用紙							
・PPカード							
・メモ用紙							
・名刺（マスター・ママさん・中川さん）							
・出金伝票							
・入金伝票							
・領収書							
・おしぼり（乾いたもの）							
・前掛け							
・絆創膏							
・ライター							
・シナモンパウダー							
・シナモンスティック							
・カラースプレー							
・EFグラニュー糖							
・双目糖							
・短冊伝票							

レジまわり

● 蕾絲花邊紙墊　● 生果子標籤貼紙　● 長條型襯紙杯

一手拿著清單，到店內各區一一點過所有備品。有了這份清單，就算是這

天才剛來上班的新人也可以萬無一失地確認。

點過備品的數目，確實補齊就能夠安心開店，在服務客人時就可以集中精神，無須為了其他事掛念。事前確認備品，其實也還有這一層用意在。

整理店面

巴哈咖啡館在開店前都會確認過牆上裝飾的畫作或是照片是否擺正，若有些歪斜，一定會調整到好。

服務人員的服裝儀容也一樣要整理好。為何需要這麼做？我們假設有名業務要前來拜訪，看到他的領帶歪了，是否會讓你十分在意？是不是暗自在心中唸著「領帶也沒打好就來拜訪客戶的業務，神經未免太大條！」一般人不都會這樣想嗎？

也許有人會認為「不過就是個領帶，需要這麼大驚小怪嗎？」這可錯得離

24

譜，千萬不可以有「不過就是……」這樣的想法。領帶只要稍微沒打好，就會給客人留下壞印象，覺得「這家店不認真」、「未免也太粗心大意」。只要客人有了這樣的負面印象，要挽回可得要花上加倍的努力。為了不將力氣花費在這樣的事情上，還是事先確認、整理好再上場吧。

25

邊整理報紙，
邊瀏覽標題、收集資訊

　　將報紙、雜誌擺到固定的架子上，整理好也是開店前的準備事項之一。在巴哈咖啡館，我們會將一般新聞與體育報等共五份報紙放在架上，供客人自由取閱。

　　為了不避免散亂，每份報紙都會先以釘書機釘成一本才擺到架上。同時也教導員工在釘報紙時，並不是單純地進行手上的整理動作，一定也要順便瀏覽過標題，這也是開店前的重要準備之一。

　　瀏覽報紙的標題是為了收集資訊，以利與客人展開對話。

　　比方說，常到店來光顧的熟客開了話頭說：「我在早報上看到，昨天某某地區發生了嚴重的火災，好可怕。」若你的回應只是「是喔？我今天早上忙得沒時間看報紙，不知道有這件事。」那對話便到此中斷，無法往下進行。

26

假如看過報紙的話，就能夠接話說：「我也看到這則新聞，嚇了一跳。報上寫說是抽菸不慎引起的火災，○○先生你都會確實將菸蒂熄掉，應該不必擔心這類火災，但還是多留意些才好。」

或是有客人搭話說：「今天早上的電視新聞說巴西有霜害……」，若是翻閱報紙讀到相關資訊就能順利與客人聊起來：「我也看到今早的報紙寫說巴西咖啡可能會有嚴重的損傷」、「這麼一來咖啡豆不就要漲價，真是不妙」。

透過這些對話，店家與客人就能縮短彼此的心理距離，也能提高客人對店家的信賴。如果話題還能再持續發展，最後會連結到咖啡豆或是新商品的販售也說不定。

報紙上的資訊該怎麼應用，這又是身為服務專家展現手腕的地方了。

晴天？雨天？還是……？
不忘確認當天的天氣預報

當天的天氣也是必須確認的項目。是從早就開始下雨還是中午過後，又或是傍晚才變天？當天的天氣預報一定要一早就確認。這件事一點都不難，不論是報紙、電視新聞或是網路上的氣象報告，瞄一眼就知道了。

但是關於天氣的資訊卻是跟客人聊天時很大的重點，因為天氣與每一個人的生活都有關，而且也能成為向客人搭話時的題材，即使是跟第一次上門的客

人聊到天氣，也能一下就拉近距離。舉例來說：「即使下雨，您還特地來到我們店裡，真是感謝。」「氣象報告說今天傍晚會開始下雨……」若能善用天氣預報，即使是初次見面的客人也有可能順利地聊天，對服務來說也是很重要的一點。

下雨天準備傘套、備用傘等雨具

下雨的日子，巴哈咖啡館一定會準備傘架、借給沒帶傘的客人用的愛心傘、可以一次替2～3人擋雨的超大傘，以及傘收起來後，不讓水滴濡溼衣服的塑膠傘套，這些東西統稱為「雨天用具組」。

或許有人會好奇地問超大傘（請參照31頁照片）要如何使用，所以讓我再進一步詳細說明。巴哈咖啡館有不少客人是搭車來，而且意外地大多是一車有2～3人同乘。下雨天，車子大多會停在店門口，讓客人一下車就可以進到店裡。為了不讓客人淋到雨，我們的員工會撐起傘上前迎接，這時候有這把超大傘，一次可撐2～3人，就很方便。此時的服務要點就是店裡的員工要邊做手上的工作，不時將目光看向店外注意外面的狀況，一旦看到有開車來的客人，便立即判斷有出動超大傘的必要，並起身去拿傘的一連串行動。

能夠做出這個動作，需要店員有…

30

- 對客人需求的觀察力
- 對狀況的快速判斷力
- 視情況而對應的彈性

要具備這些條件，始能活用超大傘。

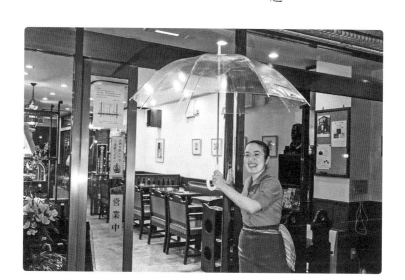

接下客人的傘、裝進塑膠傘套

為了不讓雨滴滴落在地板上，踩得到處都是，有很多店家都會準備塑膠傘套，在入口處放著一疊塑膠傘套，讓客人自行取用。這樣做雖然也很好，但是巴哈咖啡館會更進一步地接下客人的傘，協助套上傘套。

「您好，請把傘交給我吧。」

我們會這樣出聲告訴客人，在客人自己拿傘套裝之前就接下他的傘，替他整理好。當然也有忙不過來無法面面俱到的時候，但是基本上在巴哈咖啡館都由店員接下客人的傘並整理好。

雨天準備傘套，還能更進一步活用，與客人搭話，縮短彼此的心理距離。

以上說明了雨天相關的準備，平常就要不時想著該如何活用這些動作。能夠實踐，才能真正做到確實的服務。

32

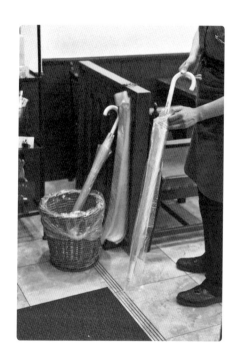

開店之前，
所有員工一起練習
發聲、打招呼

巴哈咖啡館每天早上開店之前都會將所有店員集合起來，練習發聲、打招呼。當天的領班要帶頭喊出：「發聲練習開始。」所有人一起跟著喊著「A、I、U、E、O，KA、KI、KU、KE、KO……」，接著是大聲跟著喊「歡迎光臨、謝謝……」等招呼語。

這個發聲練習最重要的是，確

實地出聲，讓所有人都聽得清楚。

現今的年輕人講話常常含在嘴裡嘟噥，若是跟朋友平輩這樣講話就算了，對象若是客人，那可不行。想要傳達的事情必須要確實地傳給客人。其實也不只限於招呼語，語言最原本的功能就是將想要傳達的訊息確實地傳給對方，才算真正達成。如果沒有好好地傳達出去，那結果跟沒有說出口是一樣的。

35

視情況調整打招呼時的聲量

每天早上的發聲練習，很重要的一環便是調整聲量的大小。

「歡迎光臨」、「謝謝」等招呼語要用多大的聲量說出來，得依照當下的狀況彈性地應變。

為何需要調整聲量，是有理由的。比方說，員工在門口附近與在店裡頭，以同樣的聲量向客人說出「歡迎光臨」，傳到客人的耳裡聽起來是不一樣的，站在門口附近的聽起來聲剛好，但若是站在店裡頭，因為與客人已稍有點距離，是不容易傳到客人耳中聽到的。

所以理所當然的，向客人打招呼說「歡迎光臨」時，在店裡頭的員工得要比站在門口附近的人稍微大聲一些喊出來才行。

同樣的事也可以放在店裡有很多客人、十分熱鬧的情況。一大早客人較少的時候與白天人多的時候，同樣一句「歡迎光臨」傳達給客人的方法也會有微

妙的不一樣。

早上的聲音要稍微控制聲量，而白天人多時，為了確實傳到客人耳中，得說得更大聲、確實。所以得視當下的情況調整招呼語的大小聲，調整聲量，一早的發聲練習便是為此所做的訓練。

當然就算不做這樣的訓練，能依當下狀況調整聲量也可以，不過平常沒有練習很難做到，所以巴哈咖啡館才會在早上的發聲練習時進行訓練。

調整聲量的訓練還有一項重要的意義，那就是：

● 依狀況彈性應對

● 練習觀察狀況

確實記住了「歡迎光臨」、「謝謝」等基本招呼語，當然就是要實踐，不過得視眼前的狀況如何對應，對獨立咖啡店而言更是特別重要。

真正的服務所求的就是視情況而動的彈性，那是需要理解客人當下在怎樣

37

的狀況，店裡發生了怎樣的狀況，瞬間將狀況收入眼底的觀察力，以及事發後如何對應的瞬間判斷力來配合。這是我希望店裡的工作人員都要具備這些能力，也是想要他們在早上的發聲練習時學到的事情。

怎麼打招呼？
喊出「歡迎光臨」的意義

早上的發聲練習還有一個很重要的意義，那就是讓員工能夠透過發聲練習理解何謂打招呼。

「歡迎光臨。」
「謝謝。」
「了解了。」
「請稍等。」

「對不起。」

這些都是一般店家會使用的基本招呼語。

在巴哈咖啡館，我們並不認為這些只是單純的招呼語，背後其實還延伸了各種值得更深層地去挖掘、理解的意義，也希望能藉此提升我們的服務。

比方說「歡迎光臨」，是迎接客人時會用到的招呼語，然而對每位店員來說，說出這句話時的意義有些許的不同。對站在門旁邊最先迎接客人的主要店員，他說這句話是要宣告「我要幫客人帶位了」的同時，也是對其他店員傳達「有客人上門囉」的意思。為了讓員工理解到這些事，我們才會做發聲練習。

此外，主要的員工看到客人，得要確實地與客人對視而上前迎接，其他員工聽到主要員工的招呼語，即使手上進行著其他的作業，也要跟著確認客人進到店裡，並也喊出「歡迎光臨」來迎接對方的到來。像這樣，每個員工打招呼的意義、應該採取怎樣的行動，都是透過練習學到的。

重要的是在學會基本招呼語的前提下，活用在適切的情況裡。若做不到這

39

點，那也只是應付規定而做的服務而已。

另外在集合所有員工一起進行的發聲練習，背後還有很重要的意義，那就是讓所有員工能夠認識到我們擁有共同任務或目標，要一起執行，在場的所有人都是夥伴、一個團隊。這雖是發聲練習次要的效果，卻是非常重要的事。

讓員工之間產生認同感，朝著共同目標努力，進而產生彼此幫助的心。我希望他們可以知道發聲練習還有這層意義。

所有員工以身為客人的心情來喝一杯咖啡

巴哈咖啡館開店前，有件很重要的工作一定要執行，就是讓負責製作糕點及外場服務的所有員工喝一杯巴哈咖啡館的招牌咖啡，而且每個人都是坐在一樓客人的座位上，把自己當作客人來喝這杯咖啡。對負責沖煮咖啡的員工來說，這項工作也可說是正式為客人沖煮咖啡前的暖身動作。就像棒球或網球等

40

體育運動，暖身動作是不可跳過的，要有完美的表現，首先要讓身體放鬆、關節靈活才行。對負責沖煮咖啡的員工而言，正式開店前，煮第一杯咖啡給其他同仁喝，就相當於暖身動作。而負責喝的人則是以身為客人的心情來喝下這一杯咖啡，更能設身處地從客人的角度出發，提供更貼切的服務。

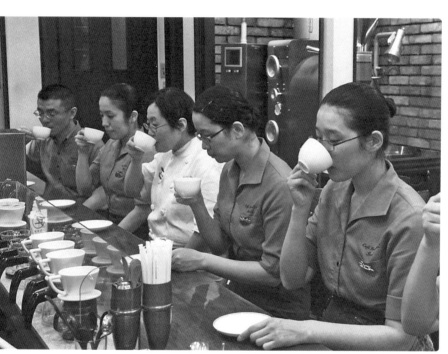

確認來店預定表，
共享客人的資訊

在巴哈咖啡館，我們準備了任何人都能一看就明瞭的「來店預定表」。這張預約表裡將今天預定會來店的客人名字、來店時間、需求內容等都填入。比方說：

● 姓名　田口先生

● 來店時間　下午三點左右

● 需求內容　來取預約的咖啡豆　坦尚尼亞 100g ×1000 日圓。

這些客人資訊得要讓所有員工都共享，才能夠提供完善的服務。如果只有一人獨占著這些資訊，當發生了什麼事情他無法應付時，就會給客人造成困擾。若是讓所有人都知道狀況，就能先在腦中排練過各種狀況。

因此，巴哈咖啡館在開店前，會讓所有員工都看過這張來店預定表，確認相關資訊。

透過會議
讓全體員工都學到
商品的知識

每當巴哈咖啡館有新商品開賣或是有本日特別想推薦的商品、換了新咖啡杯的時候，一定會招集所有相關的員工，事前開會。

依會議的內容，有時是前一天，

有時也會選在當週的最後一天，都是在當天的營業時間結束後舉行。

參加的人有時是全體員工，有時得看每個人的工作進度，只集合直接相關人員，得看要討論的事項來決定。

若是極為重要的事，則不只是外場員工，連製作糕點或是工廠的員工也都一起集合，讓所有人都能收到必要的資訊。

比方說，為了因應客人要求「想要將巴哈咖啡館的咖啡喝得過癮」，因此選了藍山、巴哈特調等

部分商品推出提供一整壺的服務，為此還選了專用的咖啡壺與杯的組合。

巴哈特調所使用的咖啡壺組最近換成了歐洲陶瓷器老牌之一的 Villeroy & Boch 所製作，還首次特別訂製了有巴哈咖啡店 LOGO，純白高雅的咖啡杯。

當我們要換上這套巴哈原創杯組時，就事先集合了所有員工，將關於這套杯組的所有資訊告訴大家，同時也讓大家對於實際在為客人提供這項飲料時該注意什麼事情等等交換意見，討論出最適切的服務方法。

透過會議，讓以總店長、店長為中心的所有員工學會對應客人的種種問題或要求，一起學習商品知識以及服務的方法。這也是為了讓客人愉快地享用咖啡，我們在開店前重要的準備工作之一。

開店前的準備，
將決定當天營運是否能夠順利

巴哈咖啡館很重視工作的先後順序，甚至還以「順序七成，執行三成」的口訣來教育員工。工作是否會有成果就看處理的順序，先後順序的安排將決定工作是否能順利進行。這跟開店前的準備是一樣，所謂「準備七分，執行三分」。

若能確實做好準備，當天的營運大致就能順利。當然，就算準備得再周全也還是會有無法預測之事發生，未必就能100％順利，不過至少事先想到可能會有不測之事，也做了準備，那就能避開最糟的事態發展。若疏於準備，對於不測之事無法及時應對，就會一直朝不好的方向前進。所謂的準備，也是風險管理的重要手段之一。所以巴哈咖啡館才會這麼重視開店前的準備，並認真執行。

可以先做好的事情，
盡可能在前一天閉店後就先做完

巴哈咖啡館的開店準備在前一天營業時間結束後，能做的就都先做完。

比方說打掃店內，確認營業必需的備品等等，都在前一天就都處理完。為何要這麼做呢？

為的是隔天一早可以有餘裕地開店迎接客人。若是在開店前一片混亂的時間來做這些事情，為了趕上開店，一定就會敷衍了事，或者發生意想不到的事情時，就很難臨時應變，現場一時陷入混亂，在沒做好準備的狀態下就得開店營業。

如此一來，員工的心情慌亂，無法像平常那樣流暢地服務客人，可能會發生些失誤甚至導致麻煩事。為了要將這樣的風險降到最低，可以事先

做的事情我們會在前一天營業時間結束後就進行，提早做好。

比方說打掃是在閉店後，由各個負責的單位分頭進行。首先這樣比較衛生，若是將打掃工作延到隔天早上才做，就容易滋生蟑螂等害蟲，再來就是可以不必在意正在營業中，打掃起來比較有效率更可以徹底清潔。

垃圾不過夜，維持清潔舒適的空間，客人便可以安心地上門。提供舒適宜人的空間，就是從確實做好開店前準備開始。

服裝儀容

店員的服裝儀容是客人對一家店評價時最大的重點之一。

在服裝儀容方面若給客人留下好的印象，

之後在接待服務時就可以輕鬆許多。

因此我們認為服務的基本就在服裝儀容上。

為了給所有客人好印象，統一穿著制服

一家咖啡店的服裝該如何管理？這真是一大難題。一般連鎖店都採用統一的制服，獨立咖啡館為了可以展現員工的個性及其人格特點，大多自由穿著，實際也有咖啡店是因為穿便服而讓客人喜歡的。

巴哈咖啡館在二十多年前，也是讓員工自由著便服，以展現每個人的個性。不過現在，我們採用了自己設計的制服。

從自由穿著切換到統一制服是有原因的。巴哈咖啡館位在東京台東區日本堤，因為當地環境的關係，我們的客人從小孩到老人家都有。當時有客人看到員工的服裝打扮，說了一句「怎麼這麼邋遢」，聽到這樣的批評，我們認為不能繼續下去，於是決定採用現在的這套制服，期望不論怎樣的客人都不會再對我們的服裝感到不快，能夠留下好印象。

50

統一制服有提升形象的作用

統一制服，客人對店家的印象會大大不同，因此我認為制服有提升形象的效果。

巴哈咖啡館徹底考慮到這個作用而製作了現今的制服。在外場接待客人的員工所穿的是綠色襯衫加上深綠色的工作圍裙，圍裙的長度稍長。色調與設計絕不花俏，任誰看了都可以接受，不討厭，甚至感到安心、沉穩的制服。

現今巴哈咖啡館的制服有三大要點，即：

- 好看
- 富機能性
- 具清潔感

採用這套制服已有很長一段時間，甚至已經是今天構成巴哈咖啡館特有氣

51

氛不可或缺的元素了。

關於制服另外還有一點作用是，讓員工在從便服換上制服的過程中轉換心情，意識到「好的！接下來我要迎接客人了」。也許員工自己沒注意到這件事情，然而其實在不知不覺中已經轉換好心情進入工作模式，這也可以說是制服的另外一個功效吧。

巴哈咖啡館將制服視為正式服裝

我們認為制服就是一種正式服裝。

客人會以眼見的第一印象來判斷一家店的好壞，所以我們一定要以完好的服裝儀容來迎接客人。

工作圍裙、襯衫要用熨斗燙過才穿。此外也要求女性員工「要化妝，但不過度、不搶眼，可以給客人留下清爽的印象即可」。

外場服務人員在前往店面之前一定要在二樓照照鏡子確認儀容整齊與否。

現在所有員工都已經養成這個習慣。

看看鏡子中的自己是否妝化得過濃，讓客人覺得超過了呢？頭髮是否亂了？

意外地容易看漏的是制服上會黏到紙屑或頭髮，也許有人會說「何必在意這種小細節」，但是客人之中確實有人是會在意制服上有小紙屑，正因為是

「小細節」才更該特別注意。

考量到客人的觀感，巴哈咖啡館的員工還會彼此幫忙檢查，拿著我們稱為「滾滾」的黏膠式除毛除塵滾筒將黏在制服上的紙屑、毛髮都清除乾淨。

也許都是些枝微末節，但透過這些動作，可以讓所有員工同心看重我們的服裝儀容，這也是從確認服裝儀容的過程中學到的事情之一。

此外，對著鏡子整理儀

容的動作也跟前述的制服功效有著異曲同工之意。藉由這個動作，切換心情

「好，我準備好了，要前往外場去迎接客人了，今天也要努力工作！」，接下

來才能更加順利地為客人服務。

穿著長時間工作
也不會對腳造成負擔的鞋子

巴哈咖啡館關於制服還有一項很重要的考量，那就是每天所穿的鞋子。

服務是需要站著的工作，長時間下來很累人，特別是腳會累積整天的疲

勞。為了不過度疲累，該怎麼做才好呢？再怎麼提醒著「打起精神撐下去！」

也沒用，累積的疲勞並無法靠提振精神就能消除。

不論再怎麼想振作，不知不覺中動作會變得緩慢，對服務也會帶來不好的

影響，例如與客人的問答敷衍以對，或是因為疲勞而感到不耐顯現在臉上等

等，這些因疲勞而產生的小動作帶給客人的不快絕對不會少。

為了盡可能消除員工因疲累而產生的問題，巴哈咖啡館希望員工可以穿著盡可能不對腳造成負擔，不易產生疲累的鞋子來上班，此外女性員工更要考慮姆指外翻的問題。

現在巴哈咖啡館所採用的是德國製的黑皮鞋，昂貴但防水，長時間穿下來也不易感到累，因此有利於工作。我們為每個人準備了兩雙，可以替換著穿。

選用可盡量減少雙腳負擔的鞋子，也是為了維持一定水準的服務所必需的。

準備服務時必備的工作腰包與小道具

關於制服還有一項重要的配件就是工作腰包與小道具。

工作腰包是我們的外場員工配掛在腰間的歐洲進口手工製作皮革腰包，裡面放著服務客人時必要的小道具，比方說筆記本、客人的資訊冊、藍黑紅三色原子筆等等，這些都是員工之間傳遞訊息，或是聽取客人意見，看到在意的事情時必須要用到的東西，為了方便隨時取用，便可收納在這個特製腰包掛在身上。

為了讓女性員工也樂意使用，還特別選擇了這款設計俐落的腰包，雖然造價稍高，只是考慮到可以讓女性員工工作起來開心，就不覺得貴了。

以整齊的服裝儀容迎接客人

有人認為「重要的是那份重視客人的心意，外觀上的服裝儀容只是次要。」我也這麼認為。不管再怎麼用心在服裝或是儀容上頭，若沒有準備好要迎接客人的心情或是心意的話，那些都是本末倒置。

客人的眼睛也是雪亮的，對於這樣的店也許會來一次，但不會再有第二、第三次上門了。

話雖如此，卻不意味著可以疏忽外表的服裝儀容，因為這也是迎接客人上門的重要準備。不論是誰都是以貌取人，大多會以眼前看到的印象＝服裝儀容來判斷一個人，以及這個人所工作的地方。

看到一個人邋遢的模樣，我們是不是都不禁會認為「這個人一定很懶惰」、「這家店的員工服裝儀容這麼糟，賣的東西一定也不怎麼樣吧」服裝儀容其實是很重要的關鍵所在。

58

從給客人好感出發是服務的根本

一般來說，初次認識時若留下很糟的第一印象，之後要扭轉就得付出比想像更多的努力。

雖然有點扯遠了，但我認為可以用相親時的男女來比喻。首先以第一印象來說，若初次見面就留下壞印象，對於相親的對象就容易會以嚴格的眼光來點評，忍不住要挑剔：

「服裝品味也太糟了吧。」

「這身打扮是怎麼回事？」

有一顆熱忱服務的心很重要，而將心意化作眼睛可見的形態讓客人感受得到的服裝儀容，也不容忽視，我希望我們的員工都能理解這點，並更加細心注意服裝儀容。

59

「真教人無法喜歡。」

若是相反的情況又會如何呢？

若初見時留下很好的第一印象，之後大概就會事事無礙，對方好的地方就會視為優點，只要沒有出大錯，一切就能順利地進行。

這樣的狀況也可以拿來套用在客人與店家初次的關係，所以大大左右著客人第一印象的服裝儀容才會這麼重要。

從給客人好感的開始是服務的最根本，這樣的基礎就在於服裝儀容。

第 3 章

迎接

「不是因應客人的要求，而是主動積極地去服務客人。」

巴哈咖啡館時常將這點放在心上。

從店內「觀察」店外與行人，在客人進門時確實地掌握到「主導權」，帶領客人。我們提供的不是「被動式服務」，而是「主動的（主導式的）服務」。上前迎接便是實踐「主動式服務」重要的第一步。

從店裡觀察即將要進店的客人

巴哈咖啡館所提唱的「主動式服務」是什麼？又該如何做到？

關於這點，就讓我們從客人上門時的情況來解說。

在巴哈咖啡館，站在門口附近的外場人員得要時時觀察門口，注意到即將要進到店裡的客人在店外的樣子、狀況，甚或是路人也是觀察的目標。

這是為了在客人進到店裡的那一刻能夠確實掌握到「主導權」，並視每位客人的狀況，流暢而確實地應對。

上前迎接客人是實踐「主動式服務」至為重要的第一步。

客人雙手提著東西時，
要替他按下自動門的按鈕

巴哈咖啡館的店面正對著道路，是整片的玻璃窗。入口是自動的玻璃門，因此從店裡也可清楚看見外頭的狀況。

所以即使在店內也能看到正準備要進入的客人，我們的員工在店裡工作的同時也經常盡可能地把握外頭的狀況。當然，若為了要觀察外面的狀況而分心，疏忽了手上的工作就是捨本逐末了，大家都知道要注意自己的工作狀況，再去觀察外面。

比方說前章也提到的，看到外面下雨時，我們會拿出雨天用具組。又或者確認有行動不方便，拄著枴杖的客人要進門時，就會早客人一步按下自動門的開關迎接對方進門。雙手提東西的客人也是一樣。客人若拿著東西沒法空出手來開門，就得要先將手上的東西放下，再按開自動門才能進門，實在太辛苦。

63

因此若由我們從店內替客人按下自動門開關，讓雙手提物的客人能順利進到店裡是不是比較好呢？

更進一步，若客人提的物品很大，我們也會先收放在不會擋到人的地方。

像這樣子早先一步察知並為客人做到他們想做的事，或是做了會讓他們高興的事，是服務時應時常注意的事。

64

要注意不過度的服務也很重要

早一步為客人著想、服務時，得要注意不要變成過度急切。

比方說，發現有位拄著枴杖的客人要到進店裡，主動替他按下自動門開關雖是好意，但若按得太早，就會變成有段時間得要等著這位拄枴杖的客人走進來，這就不好了。對這位客人而言，這是在無言地施壓，像是在催促著他「請快點進到店來」，他便會覺得「真是很對不起那位好心幫我開門的店員」，因而急著想要走快點，勉強行動下，難保不會發生什麼事故。

所以重要的是讓拄拐杖的客人不必勉強就能順利進到店裡的時機。不是服務的人自身的時間，而是配合客人的狀況去抓到合適的時機點，這才可說是適切的服務。

65

一句「歡迎光臨」，
讓所有人員確認有客人上門

每當有客人上門時，所有員工都要出聲招呼：「歡迎光臨」。

在前章解說開店前的準備，招呼語的練習時也提到，喊出這句「歡迎光臨」有其重要的功效。

這裡再次練習。首先，對於站在靠近門口，最先迎接客人的主要服務人員而言，這句話有向其他人宣告「我要幫客人帶位了」的意思，同時也有通知其他服務人員「有客人上門囉」之意。

接著，主要的服務人員要看著客人，確實與對方視線相對，打招呼。其他人員聽到了招呼語，即使手上做著其他的工作，也能確認有客人進到店裡，跟著喊出「歡迎光臨」，迎接客人的到來。

捕捉客人的視線，招呼對方、展開對話

客人一進到店裡，最接近入口處的員工一定要「捕捉」到客人的視線，並向對方打招呼，展開對話。這一點很重要。

有時我走進別的店裡，發現門開了，走進店裡卻沒有任何一個人看我。不被當成客人看待的心情，是否讓人覺得很討厭呢？

每個客人都很希望自己被當成客人來對待，滿足這樣的願望是服務很重要的一環。客人的願望被滿足之後，就會感到開心而常來。

67

不斷招呼客人，以期展開對話

招呼客人為的是可以進一步展開對話。

「歡迎光臨，請問是幾位？」

「還有兩位會來是嗎？那我們坐桌位席好嗎？」

「一位是嗎？現在客人較多，安排您坐在吧檯的位子可以嗎？」

視當下的情況而招呼客人，從對方的回應中判斷怎麼做會讓客人高興，再採取適當的應對是必要的。

只是像這樣與客人的對話一定要注

68

意的是與客人之間的距離感。也許員工自己沒有發現，但還是要特別小心。

若一下靠太近會讓對方產生警戒，反而造成不好的印象，這個階段微妙的

距離感得要十分小心拿捏，所以說與客

人間順暢地招呼、對話才會這麼重要。

瞬間分辨新客或熟客，
並彈性應對

同樣是客人，但對方是第一次上門

還是至今來過很多次，彼此都熟悉？這

關係著接待方法的不同。

所以對於走進店裡的客人是新客還

是常客得要瞬間判斷。

巴哈咖啡館的客人整體來說有八成都是熟客，只是來訪的頻率不同而已，剩下的兩成才是新客人。

面對熟客，只要照以往的方式應對就好，不需要太過操心，不過對於同一位熟客，如果每名服務人員的應對方法不同的話，就無法讓對方感動，最好是員工之間在每天的會議上，彼此確認。

應對初次上門的客人，有一定的難度

要特別注意的是第一次來的新客人該如何應對。對方是從遠方特地來的呢還是當地人？內用還是來外帶咖啡豆？是店主的朋友或者員工認識的人？

依照不同的狀況，該帶到哪個位子去？

還有對話的方向也會不同。

有能力瞬間判斷出這些背景，才能夠成為獨當一面的服務人員。

這些內容可以在招呼客人或是對話之中察知。比方說，客人講話的腔調聽起來像是關西一帶常聽到的，便可以藉此詢問：

「您是特地從關西一帶來光顧我們的嗎？」

「您該不會是特地從大阪那邊來的吧？」

有了這樣的詢問，客人才能作答：

「聽說這家店很不錯，所以跟朋友一起從大阪來試試。」

「謝謝您特地前來，我帶您去那邊的桌位，請您慢慢享用吧。」

經由前面的對話展開，才能將客人帶到最合適的位置。

能夠做到這樣的服務，才稱得上是真正的服務人員。

這得靠日常養成對客人的觀察能力，以及與客人展開對話的說話藝術。

要做到這一點，得靠每一名目標是成為真正的服務人員，有朝一日能獨當一面的員工自身的資質。

此外，為了要提升自我，平常努力用功也很重要。

服務又分「被動式服務」與「主動式服務」

所謂的服務，每個人都有不同的看法，在巴哈咖啡館，我們將服務分為「被動式服務」與「主動式服務」兩種。

「被動式服務」指的是應客人要求而對應的服務，相對的「主動式服務」則是由店家（服務人員）主動積極地為客人提供的服務，兩者之間有明顯的區別。

巴哈咖啡館為了維持店裡的秩序，提供舒適的空間，努力做到「主動式服務」而非「被動式服務」。

喫茶店的服務即「被動的」、「等待生意自己上門」

我想應該有人會有疑問，「被動式服務與主動式服務具體來說究竟是怎麼一回事呢？」那麼就讓我在這裡再進一步解說何謂「被動式服務」與「主動式服務」。

巴哈咖啡館提倡並實踐著「主動式服務」。現在有越來越多咖啡店主可以理解這樣的服務方式，然而從前幾乎沒有人贊同這樣的想法。

因為在巴哈咖啡館提倡「主動式服務」之前，喫茶店的服務幾乎都是「被動式的服務」（至今仍常見）。這種喫茶店的服務，有人稱之為「被動的」、「等待生意自己上門」。

73

「主動式服務」是為了維持店內的秩序，提供舒適的空間

為了幫助理解，就用以前的喫茶店常見的情況來說明：

● 開門走進店裡，老板坐在吧檯裡面，邊抽菸邊看報，頭也不抬一下，只對客人說了一聲「歡迎光臨」便了事。

● 客人小心異異地觀望著店裡的情形，怕被罵似地詢問「請問是營業中嗎？」「可以進來嗎？」「可以坐下嗎？」等待服務人員的回應。

● 服務人員過來也只會說「請自己挑喜歡的座位」、「空的位子都可以坐」。

● 客人為了找位子，眼睛四下張望，哪裡有空位呢？看哪裡有喜歡的位子自己坐下。

74

● 服務人員看到客人上門，就自顧自地去拿托盤、水杯及菜單，等著客人自己坐定位。

這樣的服務對巴哈咖啡館而言就叫作「被動式服務」。這樣「被動式服務」接下去會如何呢？客人是付錢讓自己找「空的位子」、「自己喜歡的位子」坐，店裡的服務人員愛理不理，點菜（菜單）、水杯都要客人要求才會有。結果就是客人的要求，店家被動地去應付，那麼客人也就不用聽店家說的話。

如此一來，店家就很難維持秩序，提供舒適的空間。所以巴哈咖啡館才會主動出擊，不是去應付客人的要求，而是積極地對客人提供「主動式服務」。

75

第 4 章

帶位

迎接之後就是帶位。

巴哈咖啡館是如何為客人帶位的呢？

這一章要透過具體的作法，簡單易懂地說明帶位的重要性。

座位分四區，
依客人狀況帶位

巴哈咖啡館的座位是由桌位與吧檯位構成的，一進門的兩邊就是桌位，左手邊內部設有吧檯位。

我們將整個座位分成四大區，再依客人的情況帶位。

為了有助於理解，簡單說明一下這四大區（請參照79頁的插圖）。

所有的座位設置在從門口通到最裡面的走道兩側，分別為右手邊前半部、右手邊後半部的桌位席（D區）、左手邊前半部的桌位席（A區）及左手邊後半部的吧檯席（B區）。

A區與D區是要能安靜久坐的席位，C區是與朋友放鬆聊天的好位子，而吧檯位則是適合一人或是情侶小倆口坐的地方。

在巴哈咖啡館，看見客人進門，便會判斷該帶到哪個位帶可以讓客人最舒

78

適，並為客人帶至那個位子。

比方說，一人的客人就會帶到B區的吧檯位，常常喜歡跟朋友一起來的熟客就會帶去C區的桌位席，若是要談公事、接待客人的，則會帶至A或D的桌位區。

若在想要安靜久坐的客人旁邊安排了喜歡聊天的一群客人，會讓兩邊彼此都很在意對方，這就是服務人員要特別留意的。若是讓客人自己選擇座位的話，想久坐的客人若遇到隔壁桌在聊天，實在無法靜心，對於跟朋友一起來的客人則是介意著鄰桌的客人，得克制

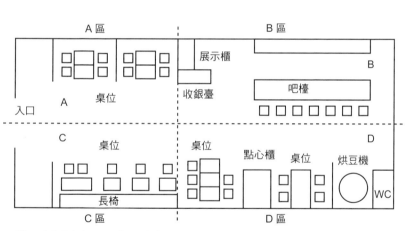

例）一人的客人坐B區。來談公事或想要安靜的客人坐A或D區。想要聊天的客人坐C區。

無法暢快聊天。

為了防止這樣的事情發生，「主動式服務」是必要的。讓客人在店裡可以感到舒適自在，店家也好帶位，這是「主動式服務」帶來的效果。

將吧檯位作為貴賓席，替客人帶位

巴哈咖啡館將吧檯位視為貴賓席來為客人帶位。

相信對客人而言也一樣，將這裡視為一家店裡最好的位子。

比方說，若是喜歡咖啡的客人，便能仔細地觀賞眼前正在示範沖煮咖啡，也能看到吧檯對面，排在牆上的各種咖啡豆，向咖啡師請教關於咖啡的事情，應該會感到開心吧。

對店家來說，這也是讓客人認識咖啡的好時機，若能介紹得好，也許客人

80

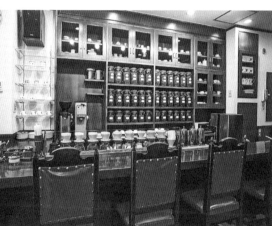

就會願意購買，這裡正是最佳的展售場所。

因此，對於只有一個人又是初次上門的客人或是特地從遠方來喝一杯咖啡的客人，我們都會積極帶往吧檯位。

坐在吧檯前的客人非常有可能就此成為巴哈咖啡館的死忠顧客，因此站吧檯的員工得要有能力並細心地應答客人所有想知道的事情。

將椅子斜拉出來，
讓客人進位子去

在將客人帶往吧檯位，除了說一句「請坐吧檯」之外，還要記得替客人將椅子斜拉出來，讓他坐進去。

這不只是讓客人好坐，還可以在客人坐下的同時，將他推回正面。

坐吧檯位時，客人都得與隔壁的人肩並肩地坐下，若是彼此氣味相投的熟人就

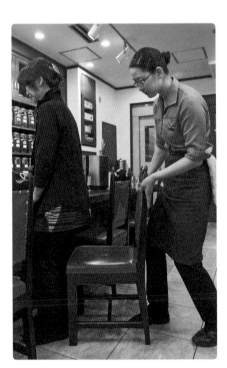

沒問題，但若是完全沒見過面不認識的人，雙方多少都會有些在意彼此的存在。各位讀者應該也曾有過被隔壁的人侵犯到自己的範圍而感到不舒服的經驗吧。

所以82頁的照片所示範的就是要避免這樣的情況。目的也是在招呼客人的同時，也希望客人能好好坐下，不要打擾到隔壁先到的客人。

不讓客人留下壞印象，服務人員的用心是很重要的

同樣是吧檯位，也有好壞之分，如可以清楚看到沖煮咖啡的中央席次與右邊洗手槽前的席次。當位子都是空著時，可以說一句「請挑您喜歡的位子入座」，讓客人自行選擇喜歡的位子。但也不是每次都剛好有位，有時，中間的好位子都有人坐了，只剩下角落是空著的，這時就是服務人員要想辦法的時

候。這可是展現店家誠意的絕佳機會，務必要妥善應對。

「不好意思今天客人比較多，得要請您坐在角落的那個位子，真是非常抱歉。」

可以試著在客人坐下時以這樣帶著感謝與道歉的說詞向其表達。

若少了這句話，就將客人帶到角落的位子去，他會怎麼想呢？

即使可以理解「這麼多人，只能坐角落也沒辦法」，但心底對店家難免還是會抱怨「我不喜歡這樣」、「坐這裡好無趣」、「明明我每次來都坐那裡的」……

不讓客人有這樣的心情，就靠服務人員帶有誠意地一句話事先化解。

84

對坐到不理想位子的客人
更要用心服務

對於坐在吧檯角落，較不理想席次的客人，得要比對坐在其他好位子的客人更加努力提供細心服務。

巴哈咖啡館的吧檯最右端的位子，因面對的是流理臺，較不理想。被帶到這個位子來的客人，我們會特別注意要更仔細地服務。比方說若客人是獨自前來，可視情況不刻意地詢問他的需求「我替您拿報紙過來吧」。或是站在客人眼前正在使用流理臺的服務人員，在洗杯盤時盡可能不發出聲音吵到他。

如此一來，即使是被客人認為是較不理想的角落也能反過來給予好印象，「這家店還真是體貼用心啊。」如此將角落的位子扭轉成好位子，正是吧檯前的待客之道。

85

巴哈咖啡館
不同時帶位又上水杯

在一般餐飲店我們常見到服務人員替客人帶位的同時，手上托盤還帶著水杯、菜單。這樣做也許可以節省時間，提高服務的效率，乍看之下還頗為合理，但是在巴哈咖啡館，客人看不到我們這樣做，或者該說我們不這麼做。

巴哈咖啡館的服務人員在替客人帶位時，不會同時端著水杯或拿著菜單。會在替客人帶位、等客人入座之後，才去拿水杯、替客人點餐。這是巴哈咖啡館帶位的基本原則。

帶位的目的是主動帶領客人

那麼為何在巴哈咖啡館不同時帶位與上水杯、菜單呢？理由是先前說明過的，迎接客人是實踐「主動服務」之第一步。

這個想法在迎接客人之後的帶位也能通用。在客人進到店裡來時，確實掌握主導權，帶領客人入座，這是最優先的任務，之後上水杯、菜單這些都是其次。當然若能夠確實帶位又同時能上水杯等服務，真是沒有比這更理想的了。

然而實際執行上卻是非常困難的。當你在準備倒水或拿菜單的時候，客人已經想著該坐哪裡而四處觀望還有哪些有位子，甚至自己坐進中意的地方去，那麼就失去了替客人帶位最初始的目的，也就無法實踐「主動服務」。

為了不讓這樣本末倒置的事情發生，巴哈咖啡館才會先替客人帶位，

之後才上水杯或是提供其他服務。

為了讓事情可以順利進行，一定要有先後順序。

很久很久以前，我偶爾走進一間咖啡店就曾經碰過這樣的狀況。店裡的服務人員低頭忙著收拾客人剛離開的桌子，這時候又有新的客人進來，服務人員雖然發現了客人來了，卻因為手上在收拾的作業忙不過來，而客人也因為服務人員沒有理他，而只能站在原地張望著⋯⋯

這個時候，身為服務人員的你究竟該怎麼做才對？

❶ 專心整理眼前的桌子，快點結束才能去迎接新的客人。

❷ 先停下手邊整理的工作，上前去接待客人。

此時判斷的方法就是優先順序。究竟是該先整理還是先接待客人？我認為優先接待客人才是適切的作法。首先停下手上整理的動作，迎向客人的視線，出聲打招呼說「歡迎光臨」並上前迎接。之後再整理絕對

88

不遲。若優先整理桌子，可能會讓客人留下不好的印象，因而失去客人也說不定。

思考優先順序在其他服務狀況下也會出現，最好能不時確認檢討。

第 5 章
主動向客人詢問點餐的需求

這一章的主題是「前往點餐」。

或許有人會覺得這樣的說法哪裡怪怪的，不過這一章的題目確實是「前往點餐」沒錯，因為是在店家的主導之下，主動去向客人詢問餐點的需求，這樣的做法將在營收上帶來很不一樣的結果。

此外，也會說明客人點完餐後正確向內場傳達的方法。

將「前往點餐」視為「向客人提案」的時機

「前往點餐」本來就含有積極地「向客人介紹餐點」的意思。實際上，在巴哈咖啡館，我們將為客人點餐視為一種「提案」。

提案（Presentation）是廣告界常用詞，意指「廣告公司為了取得案子或更新合約，向廣告業主提出的企畫案」。

在這裡，我們可以將廣告公司換成咖啡店、廣告業主替換成客人也通。店家察知上門的客人所為何來，

向其介紹合適的餐點，客人若覺得切中心意便會點推薦餐點，並帶著滿足的心離開。因為需求被滿足，下次就有可能會再來，漸漸地成為熟客，甚至是死忠粉絲。

因此將點餐視為向客人提案的時機是很重要的。

比方說在替客人點餐的時候，自我介紹「您好，我們店裡的咖啡是自家烘焙的喔」，也是讓客人認識自己的一種方法，改被動為主動，積極地向客人說明，讓對方知道本店的特色為何，如此一來，就能盡快讓客人成為了解店家的好客人。

打聲招呼，吸引客人注意聽

剛才介紹為客人推薦餐點，前提是客人願意聽。否則不論店家如何用力地

93

介紹「這項商品很不錯」，客人沒注意聽，一切都是白費的。

首先得讓客人注意聽你說話。因此，巴哈咖啡館會做下面的幾項工作，主旨都是為了積極向客人搭話（見照片1～3）。如客人進到店裡來，服務人員喊出「歡迎光臨」便是其中之一。

接著是上前為客人點餐，送上水杯的同時，邊招呼客人「歡迎您的光臨」。

巴哈咖啡館是在替客人點餐時才送上水杯，這個時候必定要向每一位客人打招呼。藉由這個動作，提醒客人注意到服務人員的存在，並做好聽服務人員說話的準備，接下來介紹餐點或是推薦商品才能達到效果。

藉由對話理解客人需求並適當推薦

一樣米養百種人，每個人的口味都不一樣，有人喝不了有酸味的咖啡，有的人則是不喜歡咖啡的苦味……就像每個人的長相個性大不相同，口味也是千差地遠。

那麼，該如何才能順應客人的喜好來推薦咖啡呢？

巴哈咖啡館會透過與客人的對話，理解對方的喜好，推薦他會喜歡的咖啡。因為情況非常多樣，接下來只能稍微舉一些例子給各位參考。

依客人喜好推薦咖啡 之一

客人說：「咖啡好苦，我不太敢喝。」

這時服務人員就會立刻介紹：「淺焙的咖啡一點都不苦，您要試試看嗎？」

95

客人聽了服務人員的介紹，便問：「可是我不只怕苦，太酸也不行。」

這時服務人員會這麼推薦：「那我想海地咖啡很適合您，它有高雅而輕柔的香氣，恰到好處的酸味與溫和的口感，要不要試試看呢？」

大致上客人聽了這樣的介紹，都會願意採取建議，「那就喝喝看海地咖啡好了，一杯海地咖啡。」

透過與客人的對話，自然不刻意地問出客人的口味偏好，推薦適合的咖啡，如此一來，即使是以前不太喝咖啡的客人，也能成為淺焙咖啡的愛好者。

依客人喜好推薦咖啡　之二

假設客人這樣點餐：「我要一樣菜單上第一款的那種咖啡。」

這時服務人員會這樣回答：「菜單上第一款寫的是印度咖啡，採用深度烘焙，苦味是最大的特徵，您要的是這款沒錯嗎？」

客人說：「我喜歡苦味，印度咖啡剛好合我味口。」

這時服務人員就會立刻補充說明：「這款咖啡很像尾韻乾淨的惠比壽黑啤酒。」

大部分這樣的客人會說：「像惠比壽黑啤酒的風味嗎？那就給我一杯吧。」

透過對話，以更簡明易懂的用語讓客人理解咖啡，如此對每一位客人仔細地說明，慢慢培養出深焙咖啡的愛好者。

依客人喜好推薦咖啡　之三

「我喜歡苦味，請給我巴西咖啡。」有時候會有客人這樣點餐。

此時服務人員會接著說：「我們家的巴西咖啡是淺焙的，比較沒有苦味，請問您可以接受嗎？」

聽到服務人員的說明，客人立刻反問：「巴西咖啡不都是苦的嗎？」

這時服務人員可以進一步說明：「我想您喝過的應該是深焙的巴西咖啡，若是淺焙的話就不會苦了。」

大致上客人就會說：「原來是這樣啊，我明白了，那還是給我巴西咖啡吧。」在理解有這樣的差別之下，點了淺焙的巴西咖啡。

這會讓過去只喝深焙巴西咖啡的客人開始嘗試淺焙的巴西咖啡，也就是說，多開發了一位認識淺焙咖啡的新愛好者。

依客人喜好推薦咖啡　之四

假設客人詢問「你們最好喝的是哪一款咖啡？」

此時，服務人員會立刻回答：「要不要試試我們的藍山咖啡？」

聽了這樣的推薦，客人回問：「不要最貴的，好喝就好。」

這時服務人員會說：「最貴的剛好就是最好喝的。」

因為判斷這名不討論口味喜好的客人是「喜歡最貴的客人」，而推薦了高價商品。如此一來便拓展了一名藍山咖啡的新愛好者。

以上是向客人推薦時的各種狀況，方法並沒有絕對，每家店只要下工夫，

98

一定都可以找到能因應當下各種狀況的好方法。

新客人多的星期六、星期日，由資深服務人員來接待

在巴哈咖啡館，我們會從為客人點餐的觀點出發，會適時而有彈性地依店裡的狀況調度服務人員。

巴哈咖啡館的客人來源很廣，不論是當地居民或者遠道而來的都有；有初次上門的客人，也有一個月內來好幾次，甚至是每天上門的客人都有。

若是熟客，由新進的服務人員來接待也沒問題，熟客通常都很了解巴哈的咖啡，有時甚至會反過來教新人。

然而初次上門的客人就不能讓新人來接待了。初次上門的客人想要喝的是怎樣的口味？得依此而推薦最合適的咖啡，這項工作對新人來說負擔太重，這

個時候就只能派出對咖啡十分熟悉的資深服務人員來接待，特別是因為聽了巴哈的好口碑而遠道來訪的客人更是如此。因為有這項顧慮，在巴哈咖啡館，初次上門還是遠道而來的客人特別多的星期六、星期日，都會調度資深服務人員集中在這兩天上班，以因應需求。

替客人點餐時，該站在哪個位置？

常來我們店裡光顧的客人常會帶著朋友或同好一起來。這個時候，服務人員該站在什麼位置替他們點餐呢？我想很多人都會覺得「每次的情況不同，實在很難說該站哪裡好」、「沒有特別注意該站哪裡好」。

那麼換個問題，首先該向哪位客人詢問他的需求呢？這是很重要的一點，有時沒處理好，恐怕會影響到那位熟客的心情。

100

這樣的情況下，服務人員的位置選項有下列三種：

其一、站在熟客的旁邊，向他點餐。

其二、站在熟客帶來的其他客人旁邊，向他點餐。

其三、站在與所有客人對面，向他們點餐。

正確答案是一。

這樣的情況下，巴哈咖啡館的服務人員會站在熟客的旁邊，向他點餐。這是我們所有員工的默契。理由是熟客會希望將自己喜歡的咖啡介紹給他帶來的客人，請他們一起嘗嘗自己喜歡的味道，因此對服務人員來說，從詢問他的意見開始為所有人點餐是一種禮貌。若無視於客人的意向，直接就面對被帶來的客人向他點餐，恐怕會惹得熟客不開心吧。要特別注意這一點而為客人點餐是很重要的事。

要有立即找出中心人物的
觀察力與判斷力

前項狀況中有件很重要的先決條件，就是具備立刻看出一群人之中的中心人物之觀察力與判斷力。

看出誰是具有決定權的人（通常是帶領著一群人前來的那位或是年長者），尊重他來店的目的，並站在能與他對上視線的位置。這一點其實並不容易，但要是弄錯了就糟了。

萬一判斷錯誤，站在面對不具有決定權者的位置向他詢問點餐內容的話，恐怕會讓這群人的中心人物感到不快，「搞什麼鬼，明明是我帶這群人來，竟然無視我⋯⋯」、「平時那麼常來你們店，卻這樣對我。」絕對不能讓客人不開心、對店家不信任的感受，這是服務人員的一大污點。

為了盡量避免造成這種狀況，平時就得要練習養成觀察力與判斷力。

所以要常關心客人，觀察其所需。此外養成思考的習慣，在各種狀況發生時，問自己若是當事人的話會怎麼做。這點很重要，我認為平常不起眼的自我訓練總有一天會在服務的現場發揮效用。

3
暫時離開，
讓客人有考慮的時間。
（沒有時間的話，有時也可以同時上水杯與菜單。）

先上水杯給客人。

先上菜單給客人。

向中心人物詢問點餐內容。

照一定的原則傳達點餐內容，
將可提高作業效率！

在為客人點餐之後，如何傳達點餐的內容，在此簡單地解說巴哈咖啡館實際的做法。

聽取了客人的點餐內容之後，得向吧檯內正在煮咖啡的同事傳達。該如何傳達，在巴哈咖啡館有一定的規則。

「摩卡一杯、巴哈特調一杯、起司蛋糕一塊」

「拿鐵兩杯、巧克力蛋糕一塊、巴哈特調兩杯」

像這樣直接照著寫在點菜單上的內容念出來也不算錯，但是巴哈咖啡館並不這麼做，而是依特定的順序來念。

特定的順序為：

❶巴哈特調

❷單品咖啡

❸花式咖啡

❹烤吐司或蛋糕

假設在替客人點餐時得到的是以下內容：「摩卡、拿鐵、巴哈特調、起司蛋糕。」傳達時則該順過一次後才念出來：「巴哈特調、摩卡、拿鐵、起司蛋糕」。

還有在傳達與咖啡相關的內容時還有一項規定，就是數量與品項之間的優先順序。簡單地以

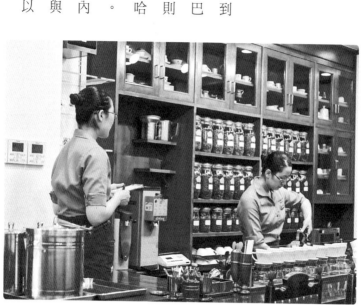

巴哈特調為例說明。

「巴哈特調一杯」

「一杯巴哈特調」

從客人那邊得到的點餐內容是一杯巴哈咖啡，然而最大的不同是品項先說還是數量。對大部分的服務人員來說，會依當下的心情誰先誰後並不一定，但在巴哈咖啡館並不允許這麼做，通常會先報出數量。

「一杯　巴哈特調」

「三杯　拿鐵」

「兩塊　起司蛋糕」

巴哈咖啡館的規定是先說數量，接著說品項。

為何要有這樣的規定呢？那是為了讓接受點餐，負責製作餐點的人可以早一點開始動手做。特別是尖峰時段，客人一個接一個上門之際，就算只能早一秒開始作業都該做到，因此定下這項原則，便可防止失誤並提高作業效率。

106

傳達點餐內容並不是同事之間的事，而是要站在客人的角度著想

傳達客人點餐的內容還有一項需注意的事情，就是傳達給在吧檯裡的其他同事之後，裡面的人該怎麼接話。

我們在咖啡館或是自家烘焙店常可以見到這樣的情形：

服務人員從客人那裡問好要點的餐點之後，向吧檯裡的同事傳達：「一杯特調！」

一般吧檯裡的服務人員就會回說：「OK！」「好喔」。

不過這其實不是很理想的回答。站在客人的角度來聽，是不是會覺得有些不快呢？

在巴哈咖啡館，吧檯裡的人並不是聽取公司同事的傳達，而是直接面對客人點餐，所以應該正式地回答：「了解」、「我知道了」。

外場人員只是代替客人傳

達點餐內容，若回覆「好喔」

是很失禮的事。

「好的，我知道了」、

「好的，了解」這樣才是正確

的回答方式。

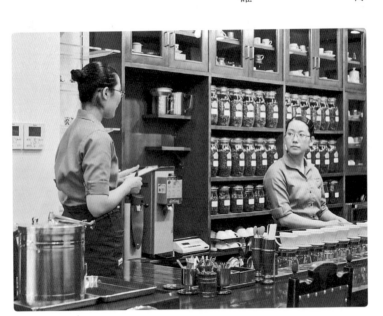

主動替客人點餐與被動接受客人點餐大有不同！

也許有人認為客人點餐時，服務人員採取的態度是主動或被動會有差嗎？

這裡我為了有助於理解，便以法國餐廳作為例子來說明。

法國料理的代表菜色之一是松露，具有獨特的芳香，被視為高級法國料理的重要食材，有不少客人為了想吃到松露而特地前來。

我們就以松露的產季，客人前來品嘗為例。服務人員在將菜單交給客人時，便詢問客人的意見：「請問您決定要吃什麼嗎？」

如果這位客人是常客，而服務人員記得他以前也在這裡吃過松露料理覺得很喜歡，便可以很自然地介紹：「最近剛好是松露的產季，您有興趣嘗嘗嗎？我們有多道使用松露的菜色。我們的松露是產自○○，應該很合

109

您的胃口。」

這是店家對客人的提案，就像是很多公司會向客人做簡報一樣。

當然對於這樣的提案，決定權在於客人，若他覺得中意，就會說「難得來了，就吃吃看吧」、「就是衝著松露正好吃的季節而來的，你們有怎樣的料理方法呢？」

若客人有這樣的反應，那麼剛才的介紹就已成功了一半，服務人員便可趁勝追擊，進一步推薦：「有加了松露的主餐，或是季節限定的餐點，這些都很推薦。」

「這是第一次有這樣的菜色對吧，看起來很不錯，那就點這道吧。」

在不斷的對話之中，不僅回應了客人的需求也成功推銷了季節限定的餐點。客人滿意，對店家而言也能提升營收，沒有比這更棒的事了。

話雖如此，但也不能就這樣自滿而放鬆。

因為即使這樣推薦，也不見得對每一位客人都有用。有人不喜歡松

110

露，或是原本預算就沒那麼多，遇到這樣的客人又該如何推薦呢？

若是沒有處理好，反而招致反感，「我是為了別的餐點而來的，推薦我這些也沒用」、「今天想吃點簡單的，這樣積極推銷實在讓人為難」，為了避免這樣的反效果，該怎麼做才好呢？

最重要的是理解客人、觀察客人！

重點在於依客人的狀況推薦。

在多方考慮到客人的喜好、來消費的目的還有預算的前提下，依客人的狀況推薦，這是最最重要的，而要成功做到這點，前提條件就是理解客人、觀察客人，如此一來才能精準地介紹，最後獲得客人的青睞而點餐。

服務人員有無點餐技巧，將大大影響營收

點餐作業大大影響整家店的營收。服務人員能否理解點餐這項作業、是否具備所需的技巧，在營收上會產生很大的差別。

這是我將巴哈咖啡館多年至今的經營狀況化為數字而發現的事，也正因為理解這件事，才會如此認真地與大家討論點餐這項作業。

為何會有這麼大的差別產生呢？其實只要將新人與資深的服務人員去向客人點餐時的狀況想像一遍，大概就能明白。

剛進公司的新人在替客人點餐時，很明顯的趨勢就是客人點特調咖啡的比率會提高許多。

客人遇到新人來點餐內容大多會說：

「我要特調咖啡」、「請給我特調」、「那我就來一杯特調好了」。

特調、特調、特調……。

總之很多客人都會點特調。

若換成店長級的資深服務人員去點餐時又會是怎樣的情況呢？

當然也還是會有客人會點特調咖啡，不過同時，點摩卡、曼特寧、藝妓等單品咖啡的客人也明顯地增加了。

為何會有這樣的情形，其實是有理由的。

新人對於咖啡的知識還沒有太多把握，面對客人的詢問，無法回答得很好。舉例來說，當客人問道：

「你們有沒有什麼比較推薦的咖啡？」「我怕酸，有沒有好喝又不酸的咖啡？」

此時要新人回答「那您要不要試試看○○咖啡」似乎有些強人所難。

對新進的人來說最簡單又不會出錯的辦法就是推薦最大眾的咖啡。

「我們最推薦的是巴哈特調。」

「那我想巴哈特調應該最適合。」

這就是點特調咖啡的客人會變多的原因。

依客人狀況而推薦可帶動營收

相對的，具有咖啡相關知識的資深服務人員就可以從客人那兒聽到的事精準地提供建議，有能力推薦客人想找的那款咖啡。結果就是客人不會點大眾口味的特調咖啡，大多就會點服務人員依其喜好推薦的單品咖啡。

特調咖啡與單品咖啡的單價不同，當然最終在營收成績上的結果也會不同。單品咖啡的單價較特調來得高，因此當資深服務人員負責點餐時，營收就會大幅提升。

也許一杯價差也沒多少，然而積少成多，就會出現很大的金額差距。

這點就會成為經營、維持一家店很重要的關鍵。

第 6 章

吧檯前的服務

吧檯席是與客人近距離面對面，
介紹店內的咖啡、銷售咖啡豆絕佳的位子。
巴哈咖啡館長期以來都是透過吧檯前的服務，
努力抓住客人、提升咖啡豆銷售。

將有機會成為常客的客人帶往吧檯席

吧檯席是店家與客人可拉近距離的位子，也是客人理解店內商品（咖啡）最好的地方。

巴哈咖啡館將吧檯席定位為貴賓席，若是見到單獨一人前來，或是遠道而來只為了「能喝到巴哈咖啡」的客人，我們都會積極帶往吧檯席。因為這樣的客人很有可能會成為巴哈忠實的支持者，在這裡我們可以回應客人想知道的任何事情。

當然，本來客人詢問的事情就一定得要回答，因此平常就得要努力學習必要的知識，比方說咖啡豆的產地、沖煮咖啡或烘焙豆子的細節。但也不只限於跟咖啡有關的知識，還得要具備與客人順暢展開各式話題的說話技巧。若不是習得這些知識與技術的服務人員，是無法勝任吧檯中的工作，計時人員或是新進員工是無法應付得來的。

基於這個理由，巴哈咖啡館的員工全都是正職，能夠站在吧檯裡服務的，也一定只有資深的總店長或是具備店長級的實力與見識的員工。

偶爾請熟客幫忙讓出吧檯席

「當有可能成為熟客的客人光臨，正想要帶他坐到吧檯前的位子時，發現這一區已經客滿，這下該怎麼辦？」

偶爾會有認識的同業故意問這種令人為難的問題，這時我通常會說我自己站吧檯時所使用的方法，只是這方法不見得現在聽到的人做得到，如今巴哈的年輕服務人員也不會這麼做。總歸一句，這是巴哈咖啡館的老板田口偶爾才會做的事，他也是藉由這個方法獲得廣大客人的支持。要請各位讀者有這樣的理解，才來聽我說我是怎麼做的。

當然，我接著要說的方法是建構在與客人有很深的信賴關係之上才能成立，某種程度上也包含著這重大的意義。

好，接下來就要進入正題。

有潛力成為熟客的客人上門，你一直都很希望能讓他坐在吧檯前，彼此好

118

好地對話，想讓他更加理解巴哈的咖啡。

然而眼下吧檯席已經坐滿了熟客，一個位子都空不出來。這個時候我會請彼此相熟的熟客幫我個忙。

「○○先生，現在有個客人我很想跟他仔細說明我們家的咖啡，很不好意思能否請您先坐到桌子那邊？」

讀者之中應該有人會覺得我提出這麼無禮的要求好嗎？確實如此，所以我才說這必須是彼此很熟很熟的客人，彼此有很深的信賴關係之下才能這麼做，否則一定會惹出麻煩。在有這樣的前提之下，請熟客讓出座位後，才帶可能成為熟客的客人坐進吧檯位，然後與這名客人仔細地聊聊咖啡。

這是在個人咖啡店可以做到，連鎖店則絕對不要學的方法。這或許可以說是個人咖啡店特有的、非正規的集客技巧，其實也是今日巴哈咖啡館能夠累積這麼多熟客的一大原動力。

119

若講話時就無法集中精神沖煮咖啡，就是不夠專業

在巴哈咖啡館，我們會在吧檯位的客人面前以濾紙沖泡的方式手沖，為客人提供現泡的咖啡。

偶爾聽到有些咖啡店會說「煮咖啡時得要集中精神，請客人不要跟煮咖啡的人說話」。就算沒有這麼嚴格，客人看到咖啡店的老板或是咖啡師投入十分的精神在沖煮咖啡，就算有問題想問也開不了口，一般客人都會自我約束，不多嘴不多問題。

我覺得這樣的作法有點不對，不過也有人會覺得這是我的偏見也說不定。

究竟哪裡不對呢？在巴哈咖啡館，即使是以濾紙手沖法在沖泡咖啡時，也能讓客人輕鬆沒有顧慮地與咖啡師說話。不論客人問什麼問題都不會擺出臭臉，不論何時都笑盈盈地回應客人。這是巴哈咖啡館員工的基本態度。

120

假如在沖泡咖啡時，有客人搭話就沒辦法沖好咖啡，那就是一名失職的吧檯咖啡師。即使客人來搭話也能確實地沖好咖啡，這才是一流的專業咖啡師。平時我們都是如此教育、指導員工，灌輸這樣的觀念。

121

稱讚客人，讓客人願意常來、成為熟客

「在我們店裡，我也盡可能地讓有可能成為熟客的客人坐在吧檯席，與他多聊聊咖啡」、「對坐在吧檯前的客人，我們都盡可能地介紹店裡的咖啡，努力讓客人多理解我們」。

有不少咖啡店的老板會這麼說，但他們接著常提出這樣的問題：「坐在吧檯席的客人之中，有些一會成為熟客，但卻不像巴哈咖啡館那樣命中率那麼高，這究竟是為何呢？讓客人願意成為忠實支持者的重點是什麼？如果有什麼訣竅的話能否告訴我們呢？」

雖然常被問到這種問題，然而答案卻是沒有什麼特別的訣竅。不過，有件事情倒是可以特別放在心中，就是稱讚客人。

稱讚客人為何會跟培養忠實支持者有關係呢？這究竟是什麼意思？

為了能更容易理解，我想稍微拉遠一點，以某次從一位開班教授網球技巧

的經營者那兒聽來的故事為例來說明。

據這名經營者的話，即使是水準相當的教練，就是會有人收不到幾名學生，有人卻是多到接不完，當然收入也就會有很大的差別。兩者有什麼地方不一樣呢？確實是教法不同會有影響，「但老實說還有更明顯造成差距的事情」。

招不到幾名學生的那些教練有個共通點，就是把自己放在學生之前。這種人會忍不住想要展現自己高超的技術，強調「我是教練」，學生會感應得到他的意圖，漸漸地疏遠。

而有很多學生的教練則剛好完全相反，這類的教練最大的共通點就是以學生為優先，將學生放在自己之前，想的都是要如何讓學生可以輕鬆提升技術，該如何活用自己的技術來幫助學生。

如果你想要打好網球，你會跟哪種教練呢？一定沒有人會想跟著只會展現自己技術的教練學習吧。這恐怕是很符合常識的選擇。

123

將這個故事的寓意套用在咖啡店的情況裡，不見得完全一樣，但是否也有些地方相通呢？比方說，在你覺得喜歡的咖啡店裡，偶爾坐到了吧檯前，這個時候店主一直不斷自顧自地講述他所知道的咖啡知識，身為客人的你真的會感到高興嗎？也許會感受到店主對咖啡的熱情而產生敬意，但你的心能否被滿足又是另外一回事了。應該就會漸漸地疏離了這家店吧。

能夠理解並對應客人心情的變化，才是真正專業的咖啡師，這也是客人能否成為常客、熟客、忠實支持者的最大差別所在。

真心感到客人飲用咖啡的樣子很好看時，就說出來讚美對方吧！

讓坐在吧檯前的客人成為熟客，要時常看見客人的優點並適度給予讚美，而非誇躍自己的知識或技術。

比方可以這麼說：「您喝咖啡的樣子真的好好看，對煮咖啡的人而言真是一種最棒的工作激勵。」「您真的很喜歡咖啡耶，一定喝了很久的咖啡吧。對於煮咖啡的人來說真是最好的客人，真是太感謝、太開心了，讓我更想要煮出更好的咖啡。」

此外，若客人是女性的話，不只是咖啡，也可以聊她身上的服裝、飾品等作為時尚流行的話題，並適時地讚美她的品味。

「您今天配戴的這條項鍊好美。」

不刻意、自然流露的讚美，可以讓客人的心情愉快，同時也藉此縮短店家與客人之間的心理距離，是讓客人成為熟客的第一步。

不過並不是以要讓客人成為常客而說

125

出非出自於真心的謊話，將這個方法當做達成目的的手段是行不通的。這種謊言，客人一眼就能看穿，反而會傷害到其尊嚴，成為導致客人流失的一大要因，請務必注意。

不過只要是真心覺得客人喝咖啡的樣子很好看、覺得女客人的打扮很漂亮，那就率直地說出口吧，一定可以打動客人的心，從結果來看，就是最後培養出常客的原因了。

拿出智慧與勇氣，
讓吧檯席變成銷售咖啡豆專區吧！

現在已有很多人可以理解巴哈咖啡館幾十年來所實踐的，「吧檯席＝銷售咖啡豆專區」之理念，也有越來越多店家以此作為參考，我們感到十分欣喜。

然而一剛開始時這樣做並不被理解。巴哈咖啡館致力於咖啡豆的銷售是幾

十年前的事，當時我們的營收成績遠不如今，別說是要設置販售咖啡豆專區的資金都沒有，就連請專人負責銷售咖啡豆的餘裕都沒有。

在這麼嚴峻的狀況下我們想到的方法就是將吧檯作為咖啡豆銷售專區。

放眼當時以供應咖啡為主力的咖啡館，我們總是有個疑問揮之不去：為何在吧檯後方的架上總是擺放咖啡杯。

賣咖啡豆的店，不擺出要賣的商品而是以杯子裝飾著牆面，這實

在是很怪，那感覺就像是去到服裝店架上擺著的是衣架，道理是一樣的。也如同販售生鮮食品的店，一般不就是要展現出商品的新鮮度，讓客人看到嗎？同理，咖啡店裡展示咖啡豆在客人看得到的地方也應該成為常識。這真是我們從生鮮食品店得到的靈感，推翻了過去一直以來常見的景象，是我絞盡腦汁，帶著會受到同業批評的覺悟，拿出勇氣果敢執行的結果。

為了銷售咖啡豆，
在吧檯設計上多下了工夫

為了銷售咖啡豆，巴哈咖啡館的吧檯席下了各種工夫，像是吧檯周邊的木作、照明等，都是以能夠更有效地展售咖啡豆為出發點來思考設計。

比方說，從吧檯坐位到展示咖啡的層架之間的距離，設定為147公分。一般咖啡店為了讓在裡面的咖啡師方便行動，吧檯內通常會留較寬的空間，然而巴

128

哈咖啡館卻堅持這樣的距離。

理由是以展售咖啡豆為最優先考量。147公分的距離是當客人坐在吧檯席位上時，剛好是與裝有咖啡豆的瓶子有150～160公分左右的距離，可清楚看見內容物。在這樣的距離之下，客人可以一邊看著瓶中咖啡豆的顏色、形狀來選購。如果距離在2公尺以上，即使眼力再好的人也無法從吧檯席那頭辨識層架上整排瓶子中的咖啡豆。

客人若看得到瓶中的咖啡豆形狀就能一邊比較不同罐子裡的咖啡

豆一邊選購，當然也便於跟銷售人員提出問題。

於是就會開啟彼此的對話。比方說，咖啡師可以介紹憑外形就能分辨的咖啡豆種類，如顆粒特別大的象豆（Maragogipe）、圓滾滾的圓豆（Peaberry）等等。此時也可以取出豆子放在小盤子上展示，甚至有人就直接拿起來嚼呢。

在這個追求品味精品咖啡的時代，不只是藝妓，各品種咖啡都受到注目。

巴哈咖啡館從四十年前就開始介紹著用眼睛看就能勾起廣大興趣的咖啡，考量到如何讓客人看得清楚，在燈光照明與距離上下了工夫，也確實效果頗佳。

為了讓客人可以清楚看見咖啡豆，在燈光照明上下了工夫

為了讓客人可以清楚看見咖啡師背後層架裡一瓶瓶排放的咖啡豆，在照明上也下足了工夫。舉例來說，其中之一就是於吧檯內部的天花板上設有崁燈，

130

共裝了八個 60 瓦的燈泡。

此外，在吧檯的正上方也設置了焦光燈。吧檯的正上方，設置了與層架平行的軌道條，以 6 顆使用 100 瓦球泡的聚光燈對著咖啡瓶打光。

為何要這麼重視打光呢？是為了坐在吧檯席的客人可以更加清楚地看見在瓶子裡的咖啡豆之顏色、形狀。

一般人的心理對於要把錢花在無法親眼見到、仔細挑選的東西上容易感到抗拒。相反地，對

於可以好好觀察、挑選的東西，就容易打開錢包來買單。雖然有些不可思議，但確實是如此。

因為是咖啡專家，才能拿出自信來推薦商品

巴哈咖啡館教育我們的員工，能站在吧檯裡的咖啡師不僅是會要煮好咖啡，還要能夠是一名優秀的咖啡豆銷售員才行。

推薦咖啡豆給客人，不僅要有沖煮咖啡或是烘豆的技術，還必須要多方學習咖啡豆產地、品種、處理方法、咖啡的歷史、文化等各式各樣關於咖啡的知識。具備這些知識，始能帶著自信面對客人，行銷咖啡豆。

舉例來說，若是被客人問到：「那個罐子裡裝的是什麼咖啡豆？產自哪裡？」，咖啡師不怎麼有自信地回答說：「是藝妓，產地是哪裡呢？我查一

下……」那客人一定不會向他買咖啡豆。

「產地是○○，喝起來有水果味，還具有獨特的口感與風味，很推薦您可以喝喝看喔！」

若能這樣自然流暢地與客人應答，才有可能將豆子賣給對方。

要做到這點，只能靠自己平常就要努力學習所有相關知識，以成為一名稱職的咖啡專家。巴哈咖啡館為了培養這樣的咖啡專家，也非常用力地舉辦研修或讀書會。

比方像是每年會舉行的產地研修就是其中一環。我們每年必定會送一些已累積了一定程度的技術與經驗的員工到咖啡產地去研修，同時也邀請從巴哈咖啡館畢業出去開店的人一同合辦，他們都為此感到欣喜。

有些巴哈相關咖啡店的店主或員工會說：「去到產地，親眼確認了咖啡是如何生產出來的，便可以有自信地向客人介紹。」、「對咖啡的意識從此完全改變，在向客人介紹時的用字遣詞也跟著完全不同，客人知道我們實際去過產

133

吧檯席是開發新需求的地方

吧檯席也是開發新需求的地方。巴哈咖啡館是以這樣的態度來向客人推薦咖啡豆。

最近藝妓咖啡很受矚目。在精品咖啡的時代，只要能打中客人的喜好，就算是價格偏高也一樣賣得非常好。

有很多店家會主力推薦，甚至有人不管面對怎樣的客人都會推薦藝妓。當然這件事本身絕對說不上是什麼壞事，然而我們還是認為在行銷上應該多下點工夫才行。

比方說，對於一直以來堅持只喝藍山咖啡的客人，若是這樣介紹恐怕無法打動他的心，「要不要換喝藝妓試試看？」就算賣出了藝妓，但也是犧牲了藍

山的銷量換來的。

　　若要推薦，應該是這樣：「藍山咖啡非常棒，但藝妓又是完全不同的美味，要不要喝一次試試看？」如此一來，不就能在藍山之外又加上藝妓的忠實支持者了。以開發新需求的角度切入、推薦，就能連帶提升銷售。我們會要求負責吧檯席的員工懂得這樣的行銷手法，因為會直接帶動銷售咖啡豆的業績，這也可說是專業咖啡師必須習得的技術。

135

一家以咖啡為主力的店裡，最大的著眼點便是吧檯席。有些小店家甚至只有吧檯席，而規模稍大的咖啡店，一般必定會有桌子席與吧檯席兩種。不論規模大小，吧檯席可說是咖啡館中相當重要的一部分。

然而不知為何，意外地卻很少人注意到吧檯席的重要性。我想，那是因為大家未能確實理解吧檯席的角色與功能所致。

吧檯席扮演著怎樣的角色，又有何功能呢？

話說回來，吧檯席扮演著怎樣的角色又有何功能呢？

大略可分成三種角色與功能。

第一點是肩負起開發與經營熟客的角色與功能。掌握有機會成為巴哈咖啡館忠實支持者的客人，吧檯席是最好的地點。

第二點是藉由銷售咖啡豆，而帶動營收成長。

第三點則是從吧檯內觀看整間店，掌控店的運行。這一點可能有點難以理解，就拿棒球為例簡單說明。

有句棒球常用的術語「for the team」，翻譯過來就是「一切都是為了球隊的勝利」，不論是總教練、教練還是球員，為了達到勝利的目的，整個球隊要上下一心地迎戰。此時，身為最高領導者的總教練為了求勝而擬定戰略，傳達給各個教練，再由教練傳授給選手，而選手以自己的方式，盡全力在球場上表現，最終拿下勝利。站在吧檯中的員工就跟這時的總教練（以及教練）有著相同的角色與功能，他不僅僅是為客人沖煮咖啡，也要從吧檯中看顧整間店中的狀況，觀察客人，時時刻刻因應著狀況而對其他員工下指令，這也是站在吧檯中的人最重要的工作。

因為站吧檯裡的人就等同於總教練，一旦給出錯誤的指示，最後導致無法得勝也是當然的。這也是總教練扮演的重大角色以及重要的功能。得

137

要讓擔任吧檯咖啡師的員工有這層的認識，才能夠使其肩負起重責大任。

當然每家店有不同考量，但我們是這樣教育、指導員工的。

巴哈咖啡館為何不設置咖啡豆專區？

巴哈咖啡館除了內用之外，亦兼售咖啡豆，且所占的營收比重非常高。我們雖是僅僅二十六坪、三十六個座位的小店，一天的營收大約是七十萬日圓，其中的八成來自於咖啡豆。

我想應該有不少讀者會覺得，既然咖啡豆的銷售占這麼大一部分，當然就該設置專區來販售咖啡豆才對。

一般而言，主力在外帶咖啡豆的店家，大都會在入口的地方設有銷售專區，擺出各種咖啡豆，在客人一進門時就開始介紹。這是一般的狀態。

然而，巴哈咖啡館並不是一般的咖啡店，在我們的店裡看不到販售咖

138

啡豆的專區。若不相信的話，歡迎來到巴哈咖啡館，親眼確認。

只是為何巴哈咖啡館不設置咖啡豆銷售專區呢？其實是有這樣的理由。

吧檯席就是巴哈咖啡館的咖啡豆專區

很多人都會懷疑「巴哈咖啡館明明就沒有咖啡豆專區，為何咖啡豆還能賣得那麼好？」但我們確實沒有設置專區，然而卻以吧檯席替代。

在先前的兩章「迎接」、「帶位」裡也曾經提到，我們依客人的需求設置了桌子席與吧檯席兩種客席。從門口面向店裡，走道兩側的是桌子席，左後方設有七個座位的吧檯席。

在低檯面的吧檯前，客人可以慢慢地享用咖啡，咖啡師在吧檯裡面，以濾紙手沖法為客人現點現泡，供應用心、仔細沖泡的美味咖啡。吧檯前的客人如前述般，可清楚地在眼前觀賞咖啡師沖煮咖啡的手法，亦能與咖

139

啡師聊關於咖啡的話題。

吧檯前的座位對於喜歡咖啡的人來說，是有最高享受的頭等席。

此外，對喜歡咖啡的客人而言，還有一項享受就是欣賞吧檯內側層架上裝著各式各樣咖啡豆的密封瓶整齊地排放著。玻璃製的密封瓶永遠都擦得透亮，可以清楚看見裡面咖啡豆的光澤與顏色深淺。「裝在那個密封瓶裡的咖啡豆叫什麼名字？」、「你剛才從密封瓶拿出的那款咖啡豆是什麼？」、「那瓶咖啡豆的顏色好深，喝起來是什麼味道？」

如此這般客人與咖啡師之間就能以吧檯內側層架上擺放的各種咖啡豆為話題，彼此交流。透過這樣的對話，我們可以察知客人在找的是怎樣的咖啡豆，便能自然地介紹推銷，努力讓客人願意購買。

吧檯內側的層架就是一般所見的咖啡豆銷售專區，而吧檯裡的咖啡師也就是咖啡豆的銷售人員。我所謂吧檯席取代了咖啡豆銷售區，便是這個道理。也因此，巴哈咖啡館就沒有必要另外增設咖啡豆銷售區了。

140

第 7 章

上餐、整理桌面、巡視

為客人上餐，整理桌面，時時看見並回應客人需求而在店裡巡視。這一連串的作業的背後都是為了讓客人來店裡消費可以感到舒適這層重要的意義，因此是否做得好，將大大左右客人對一家店的評價。

不省略咖啡的名稱，
餐點上桌時，
即使正式名稱很長也不省略地複誦一次

「這是特調。」

「讓您久等了，您的藍山。」

在其他店裡，時常會聽到服務人員在為客人上餐時這樣省略地唸出餐點的名稱。這實在是無法讓人感受誠意。不只是咖啡，連同其他餐點的名稱，我都希望上桌時可以完整地說出來，因此在巴哈咖啡館，我們都教育服務人員在上餐時，不可省略地完整唸出餐點的名字——特別是咖啡。

比方說我們會是這樣完整地唸出正式的餐點名稱後為客人上餐。

「讓您久等了，這是您的巴哈特調咖啡與奶油吐司。」

「讓您久等了，這是您的藍山一號咖啡。」

而且不管與這位客人有多熟，也絕對不會怠慢地省略餐點名。

與客人往來之際，也必須謹守最低限度的禮節，就如同俗話說的「再親的朋友也有一定的禮節」，而巴哈咖啡館非常重視這樣的禮節。

情侶同桌時，要從女方的餐點開始先上

一桌有兩人以上的客人時，該從哪一位的餐點開始上桌？因為沒有一定的準則，反而成為惱人的問題，得視每一次的狀況彈性應對。

比方說，當客人是一對情侶時，巴哈咖啡館秉持著「女士優先」的原則，會先從女性的餐點開始上桌。如果女性與男性兩位客人點的餐是一樣的，就會同時以托盤送到桌邊，然後為女士先上餐；如果兩位客人點的是不同的餐點，那就會先上完女士的，然後才去端男士的餐點。

不過，有時因為出餐的速度不同，也會碰上男士的餐點已先完成的狀況，

這個時候還是將已經做好的餐點上桌，只是在替男士上餐的同時，會額外對女士說一聲「您的咖啡馬上就好了」，尋求客人的理解。

此外，要為客人上餐時，動作就如照片所示，在客人的桌子一步之前停下來，先向客人說聲「久等了，為您送上巴哈特調咖啡」之後，才將客人點的咖啡放置在桌上。

在客人的桌前一步停下來是因為設想到萬一不小心（比方說客人剛好就起身）撞上托盤而打翻餐點，為了避免這樣的意外事故，養成習慣在事情發生之前就採取防範措施。

在桌子一步之前停下來服務。

身體面向女性客人，將她點的咖啡上桌。

144

與1同樣地，在桌子一步之前停下來。

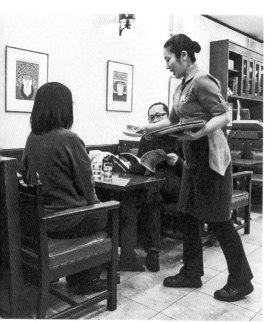

一對情侶前來時，從女士這方開始服務。

身體面向男性客人，將他點的咖啡上桌。

不要勉強，預想最糟的事態，得出怎樣才是最好的服務方法

在其他店裡偶爾會看到服務人員的托盤上一次端了咖啡、蛋糕、吐司等等好多樣的餐點。確實一次端最多的餐點是很有效率，但過度、一味地追求效率，前方恐怕就有意想不到的洞穴等著你掉下去。

萬一送餐的途中一個不小心絆了腳，托盤上的咖啡、點心全摔到地上，恐怕事情就麻煩了。

雖然是其他店的事，卻還是讓我看得冷汗直流。餐點撒滿地就算了，萬一咖啡潑灑在客人的衣服上，甚至直接燙傷客人那可不得了。

事先考慮到最糟的狀況會如何，便會知道千萬不可以勉強，不要想一次就送完多樣餐點。

事前就盡力避免意外或麻煩的發生，這也是現今這個風險管理的時代下，

146

在做好基本的前提下，提供客製化服務

巴哈咖啡館在為客人供應咖啡時，會依照149頁照片 1 ～ 4 的順序上桌。

❶ 將客人點的咖啡放到桌上。

❷ 在咖啡杯的旁邊放置牛奶壺。

❸ 將原本就擺在桌上的糖罐移到咖啡杯旁邊。

❹ 將糖罐的蓋子打開，放在一旁（為了安定擺放蓋子，會內面朝下放，不過前提條件就是桌面要隨時保持清潔）。

這是對會加糖加奶的客人，最標準的供應方法，不過這只是基本原則。

147

基本原則很重要，卻仍然可以因應客人的習慣彈性地變化。

舉例來說，時常大駕光臨、已經很熟的常客之中，也有人是不加糖、不加奶，對於這樣的客人，若還是依照上述的基本原則做完整套服務，客人會怎麼想呢？

「什麼嘛，我都來這麼多次了，還不曉得我的習慣嗎？」

「明知道我不加奶還送上一小壺牛奶，這不就浪費了嗎？」

會讓客人產生這不必要的想法，對客人來說也是一種壓力。為了不讓客人有這種壓力，可以輕鬆地享用咖啡時光，我們會記住客人的喜好或習慣，並且將這些資訊在會議上與其他同仁共享，盡可能依客人需求彈性地應對。

對不加糖、不加奶的客人，一開始就不送上奶壺，連用不到的湯匙也不提供，以免在飲用時造成不便。

喝冰咖啡的客人之中，偶爾也有人是直接就口喝，要是服務人員完全沒有發現，在上咖啡時照例會附上吸管，客人應該會說「這我用不到，別浪費，請

148

拿回去吧」。我們很開心也非常感謝客人替我們節約的用心。

但是讓客人要這樣花費心思，對服務人員來說，絕對不是件好事。服務是不讓客人多費心，可以開心來店裡消費，為此服務人員應該要怎麼做呢？可以這樣去思考，因應不同客人的需求彈性地應對，這才是專業的服務。

對慣用右手的客人，咖啡、糖、奶的放置法。

對慣用左手的客人，咖啡、糖、奶的放置法。

還有一件事情說來很細微，但仍需注意。對於慣用左手的客人，擺放咖啡杯時應該要將咖啡杯的左右邊對調，將握把放在客人慣用手那邊。（請參照左側照片）。

150

在客人開口要求之前，就將桌面整理乾淨

在其他店裡我有時會想要請服務人員快點來幫我把咖啡喝完後的空杯子、吃完蛋糕的盤子收走。

為何會有這樣的需求呢？客人若是跟親朋好友一起前來，就會想要好好說話；一個人上門時，會想讀讀報章雜誌，放鬆地渡過一段時間……這是客人來到咖啡店的最大目的之一，並不僅止於享用咖啡或點心。而空杯子、盤子則會打擾到客人悠閒的時光。

基於這樣的想法，巴哈咖啡店總是在客人催促著服務人員將喝完飲料的空杯或吃完餐點的盤子收拾走之前，便會視客人用餐的狀況，先出聲詢問「我先將用完的杯盤收走好嗎？」接著整理桌面。

這樣勵行桌面乾淨清空的行動，不僅可以讓客人舒適地使用桌子，有時客人也會接著加點咖啡或蛋糕，如此一來便也提升了客單價，對營收也有幫助。

151

當然客人離開之後還要更仔細地整理桌面，這時的整理具有「要迎接下一位客人」的準備意味，對服務人員而言，也是一種轉換心情的動作：「好，要迎接下一組客人了！」

這時快速地整理也能提高翻桌率，對營收也有很大的影響，所以當然可以越順暢完成越好。

盡可能在客人開口要求之前，就已做好服務

「請給我一杯冷水。」

「我要開水。」

我去別人的店時，看到有些服務人員是在客人開口要求之後才上水杯，這樣的情形還不少。

當然服務人員馬上就回應了客人的需求，這一點並不算有錯，但有時我也

152

會看到沒注意到客人的要求，無法順利對應的例子。

客人之中，有不少人是容易表現不耐的，雖然只是個小水杯，但不讓一個小的水杯就引起客人的不耐，事先做好防範措施是有必要的。我的意思並不是「成也一杯水，敗也一杯水」，而是希望服務人員可以聰明做出最好的選擇。

巴哈咖啡館選擇努力在客人開口催促前就送上水杯，就提供應有的服務。

服務人員在巡視店裡的情況時，就要仔細觀察客人桌上的情況，水杯中的開水若快沒了，就上前替客人加水。

我想有人會說一直觀察客人桌上的情況，難道不會讓客人感到嫌惡嗎？確實會，不論如何，總是沒有人會喜歡被人家這樣一直盯著看「我在確認你桌上的水杯是不是空了」，豈止不喜歡，有人甚至很討厭。所以千萬不要忘記以

「讓客人能舒適地享受在店裡的時光」為一切服務的前提。

水杯裡的水變少了可以加水，若是冰塊融得差不多了，就換新的水杯。

在換水杯時，我們會依照154頁照片所示的順序來進行：

153

冰塊融化變少時，便替客人換上新的水杯。

收掉水杯後拿抹布擦乾桌上殘留的水滴。

放上有冰塊的新水杯，完成換水杯的作業。

❶ 收掉冰塊已融化的水杯。

❷ 拿抹布將桌上殘留的冰水擦乾。

❸ 放上新的水杯。

有些客人會在桌上擺放文件，為了不讓客人重要的文件受潮、濡溼，放上新水杯時，也順手擦乾桌上的水滴。

讓客人感到舒適，要勤換菸灰缸

最近有些店為了讓抽菸與不抽菸的客人都可以感到舒適，而在店裡做了區分的措施。有的是以時間區分（開放抽菸時間與非開放時間），有的是區隔空間做成吸菸區與非吸菸區等，各式應對的例子屢見不鮮。

巴哈咖啡館基本上將吧檯席是禁菸，桌子席則是開放抽菸，因此在桌子席上都會為抽菸的客人準備菸灰缸。

不抽菸的客人之中也有不少人討厭菸味，特別是從滿滿菸蒂的菸灰缸中緩緩飄出的煙更是讓不抽菸的人感到不快。

為了防患未然，讓抽菸與不抽菸的客人都可以舒服地待在同一個空間裡，服務人員要特別注意桌子席的菸灰缸。每次巡視時一定要確認每桌菸灰缸的狀態，別放任裡面擠滿菸蒂而不管。

155

雖然沒有硬性規定，但大致菸灰缸裡有了兩支菸蒂時我們就會替客人換上乾淨的菸灰缸。

在換菸灰缸時，會像157頁照片所示的順序進行：

❶ 看到客人桌上的菸灰缸裡有兩支菸蒂時，上前替客人更換乾淨的菸灰缸。

❷ 將乾淨的菸灰缸疊在客人桌上放著菸蒂的菸灰缸。

❸ 將兩個菸灰缸一起移至托盤上。

❹ 將下層已有菸蒂的菸灰缸留在托盤上，新的那個放回客人桌上，完成更換作業。

收回有菸蒂的菸灰缸之後擺上新的菸灰缸，這樣確實比較省事，然而在拿起有菸蒂的菸灰缸時，很難避免讓菸灰飛散，我們考量到這一點，於是規定將新的菸灰缸蓋在舊的上面，以免菸灰亂飄。

這雖是很細鎖的小事，但這樣的小動作可以讓客人理解我們的用心，而我們也會看到客人彼此為他人著想的畫面。

比方說當抽菸與不抽菸的客人彼此的桌子相鄰時，要抽菸的客人在點菸前也會先跟隔壁桌的客人打聲招呼「我可以抽菸嗎？」尋求對方的理解。在巴哈咖啡館這已是很常見的光景了。

有些抽菸的客人甚至很注意餘煙，確實熄掉香菸後，菸蒂還會擺放整齊，雖然我們沒有這樣要求，客人卻體貼自發地為我們這樣做，實在是太感激了。

看到菸灰缸裡有兩支菸蒂時，便上前替客人換新的。

將新的菸灰缸疊在已用過的那個上面。

將兩個菸灰缸一起移到托盤上。

將新的菸灰缸放回客人桌上，完成更換作業。

我想，巴哈咖啡館的服務在這樣願意為彼此著想的客人支持之下，又更上一層樓了。

裝設小燈，確認洗手間使用狀態

雖然有點煩惱是否該納入巡店的服務範圍裡，但還是介紹一下巴哈咖啡館在洗手間稍微下了工夫的地方。

我們在店內巡視時，常遇到第一次來的客人詢問「請問洗手間在哪裡？」雖然我們的店並不大，但有時客人走到洗手間時發現裡面已有人，又要走回自己的座位上等，特別是尖峰時段，常常等不到可以使用的空檔。或許我們可以說洗手間就只有一間，實在沒辦法只好請客人見諒，但是對於一直要起身來來去去確認洗手間是不是空著的客人而言，這應該不是件令人愉快的事情。

158

有時常客也會直接問
服務人員「現在洗手間裡
有人使用嗎?」若已知有
人在用,就能回答他「要
稍等一下喔」,但不確定
時,就無法立即回答,也
很麻煩。

　　為了解決這些問題,
我們在洗手間門上裝了
燈,讓所有人看著燈亮與
否,就能判斷是否有人
正在使用中。巴哈咖啡館
的洗手間設在店的最盡頭

處，外面是洗手檯，再進去是廁所，當有人打開洗手間的門進去時，門外的小燈就會自動亮起，於是任誰都能看到，也能判斷現在是否有人正在使用洗手間。不僅是客人可以知道，當有客人詢問時，服務人員也能立即回答。

如此一來客人就不必為了等洗手間而費心，服務人員也不用時時刻刻注意洗手間使用的狀況，更可以將精神專注在巡視店裡為客人服務。

向熟客推銷咖啡豆或禮盒

我們會利用巡視店裡狀況時，向客人介紹剛進貨的咖啡豆或是節日禮盒。

不過並不是對所有的客人推銷，對第一次來店消費的客人就不會這麼做，假設自己第一次造訪的店，突然就被推銷商品，恐怕會對店家產生警戒「這家店怎麼搞的」而下次不來了。

為了避免這樣的事態，我們只向熟客，曾在店裡買過咖啡豆，喜歡咖啡的

160

客人，或是以前曾經買過禮盒的客人推銷。

不過我們也盡量避免一般推銷的手法。事先在員工的定期會議上討論「這個月是送禮的季節，要不要來推銷這個禮盒」、「最近剛進了一批很少見的咖啡豆，這週就來向喜歡咖啡的客人介紹吧」之後決定，讓所有員工都有共識，同時所有員工之間也要彼此確認關於熟客的喜好等資訊，在有這些準備的前提之下才實行。

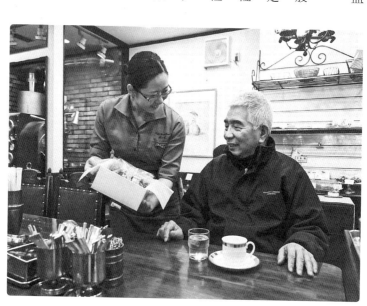

比方說在店內巡視時，看到以前曾向我們買過禮盒的客人，便自然地向他介紹：「您之前在我們店裡買過禮盒，非常感謝，最近我們更換了禮盒的內容，店裡有實品可以看看，您若有需要的話可以參考一下。」

如果時間還充裕的話，也可以將事前準備好的禮盒樣品拿給客人看。

舉例來說，「這次是夏天送禮的時節，所以我們有冷泡咖啡組。」

對於剛好有意要送禮的客人而言，就會是來得正好的提案。

不過注意千萬不可強迫推銷，得要讓客人有種「接收到有用的禮盒資訊」之感，這是最大的重點。在以此重點為前提下實踐，巡視店內便會成為絕佳的推銷機會。

162

從上餐到巡視店內，
都是一家店展現用心之處的絕佳機會

將客人點的餐點送上桌。

整理桌面。

送上水杯或替客人加點，順利地回應客人需求而巡視店內。

從送餐、整理桌面到店內巡視的一連串作業，不知為何許多店家都不怎麼重視。

這一項項細微的服務其實是至關緊要的。

因為是否確實實踐這一連串的服務，將大大左右客人對一間店以及其服務人員的評價。

為了讓客人可以更愉快舒適而努力

巴哈咖啡館將從上餐、整理桌面到巡視店內的一連串作業視為展現我們用心之處的絕佳機會，盡可能努力讓客人感到愉快舒適，而結果就是：

❶ 人在這裡感到很愉快，於是加點了咖啡或蛋糕，因而提升了客單價。

❷ 客人待得很舒適，因而願意再來，於是成了常客。

❸ 客人喜歡這裡，改天帶了親朋好友上門，為我們拓展客源，結果便是來客數大增。

❹ 「去那間店總感到心情愉快」、「那家店的服務人員很不錯，讓人很放鬆。」因為有好口碑，而提升了店家的評價。

不斷如此正面循環之下，店家的發展會越來越好。

164

這些雖是很小而微不足道的事情，累積起來能變成與其他店家做出區別的強力武器。

這也是為何巴哈咖啡館會如此重視並勉力執行從送餐、整理桌面、巡視店內的這一連串作業，也如此教導我們的員工。

為何要巡視店內？
帶著問題意識去實踐

巡視店內到底是在做什麼？只要在店裡走來走去就可以了嗎？

我想有些讀者可能會有這樣的疑問。巡視店內並不能只照著字面所示，只是巡著客席走來走去，這樣根本不會有效果。

那麼究竟為何要巡視呢？首先得要先理解其目的是最重要的。

165

帶著對客人的關心去巡視店內，
是基本中的基本

若將巡視店內視為規定，什麼都不想地繞行，其實一點意義都沒有，只是照形式巡視，結果就會是什麼事情都沒做，還不如不要去走這一趟，省下來去做別的事會更好。

反之，如果能夠認真地對待客人，帶著關心客人有什麼需求的意識去巡視的話，就會發現可以做的事情很多。

比方說，為客人上水杯或服務，更換新的菸灰缸、確認糖罐是否需要補滿……等等，或是發現客人有加點的需求而上前應對。這都是很細微的事，不過可以一項一項做好，就能讓客人對店家有好評。

有時我進到別人的店裡會遇到讓我不愉快的狀況。具體舉例說明，喝完了一杯美味的咖啡想要續杯，舉了手想請服務人員來加點，卻遲遲沒有

166

人發現，明明有服務人員正在巡店，不知為何都不看向我這一桌。

覺得美味想要加點，卻被忽視，老實說那感覺不是很好，想要再喝一杯美味咖啡的好心情都因此被打消了。

這也許是小事，但累積下來會讓客人感到心理有負擔，成為無法對這間店有向心力的原因。而消除這種負面的心理因素，從結果上來看不就成為客人與店家之間的強力連結了嗎？

巡視店內時，單純只當作是一件規定事項與帶著關懷客人的心去做，結果會大大不同。

客人有沒有需要什麼？

客人的桌上是什麼狀況？

首先就從關心客人做起，然後再進一步思考巡視店內時該做些什麼事，並確實地提供相應的服務，順暢地做好巡視店內這項作業。

167

做好店內巡視，順便行銷

除了上述的基本服務之外，還有一項工作也可以在巡視店內時實踐，那就是善用巡店的機會向客人介紹咖啡豆或禮盒等商品。當然，這得要看當時客人的狀況，若是強迫推銷的話，反而會招致反感，得特別注意。不過若能充分考量客人的狀況並巧妙地介紹的話，銷售成功、提升業績也不是不可能的喔。

168

第 8 章

結帳（收銀臺周邊）服務

客人最後都會在收銀臺前買單後離去。

結帳服務特別需要細心對待，

除了關係到金錢之外，也是最後送走客人的重要服務。

這一章將說明巴哈咖啡館重視的結帳時相關事項。

與客人確認收下的現金，確實完成結帳的作業

為避免結帳時發生金錢糾紛，巴哈咖啡館有下面幾項措施。

首先第一點是負責站收銀的同仁在完成手上正在進行的結帳作業之前，結對不會離開收銀臺。即使在結算時發生了其他事情，也絕對不中途離開，而其他同仁也不會去向正在結算的人員請求支援或是搭話。

比方說，正在結帳時，客人突然說「那我要追加外帶一份糕點」，此時結帳人員得先將手上正進行到一半的作業完成之後再替客人追加外帶的品項，或者是先放下原先算到一半的帳單，將追加外帶的那份品項加進去之後，重新計算。結帳時，凡事若只做到一半很容易會發生問題。

第二點是從客人手中接下的現金，若是紙鈔就先以磁鐵夾住，硬幣則放在托盤上，要確實地算好金額之後才收進收銀機裡。

第三點是客人給的現金依大額紙鈔到最小的零錢之順序，唸出來邊與客人

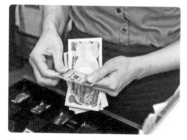

從依大額紙鈔到最小的零錢之順序，邊與客人確認邊結帳。

收到的紙鈔或零錢的金額唸出聲，邊確認邊結算。

確認邊結帳。比方說「收您一萬圓鈔票與兩百圓硬幣」、「找您八千圓與四十圓硬幣」出聲唸過一次，與客人一同確認。

依客人的情況，在座位上結帳

結帳有時也要臨時應變，在客人的位子上進行。

像是常來光臨的一群女客人，依過往經驗判斷直接到她們的位子上去結帳會比較快，看到她們差不多要離開之時，可以先走過去詢問客人「讓我直接在你們的位子上結帳吧？」

通常這樣的熟客團體大多會外帶咖啡豆、蛋糕或是麵包等商品，直接過去為每一位客人各別結帳比較不會出錯，順利完成。

不過這樣的狀況其實很難判斷，只限於店長、副店長等已有一定程度經驗的資深員工可以這麼做。

此外，需要特別配合的狀況還有大人讓小孩子來買單時。巴哈咖啡館的熟客之中，有些媽媽會站在外面，讓小朋友帶著錢進來買事先訂好的咖啡豆。

我們可以感受到媽媽想要讓小朋友學著成為小幫手的溫柔，見到這樣的場景總是忍不住嘴角上揚，同時也為巴哈咖啡館成為媽媽可以放心讓小朋友學習付錢買東西的場所而感到開心。我們會特別重視媽媽的這份用心，向小朋友收授金錢時，也會蹲下來，在與他們視線同高的地方進行溝通。

「○○小朋友你好棒喔！是媽媽的

173

「小幫手耶，你媽媽在外面等你，幫阿姨把這個交給她好嗎？」

有時我們會配合客人的狀況提供結帳服務。

完成結帳後，再次確認是否有客人遺落的東西

收銀臺前結算完畢之後，就要送客人出門。不過在那之前還得先確認客人是不是有東西忘了拿。外場的服務人員撤走桌上的餐具之後，也要再確認桌子周邊是否有客人遺落的東西。

而收銀臺前的服務人員在結完帳後，也要再從收銀臺走到客人原本坐的位置巡過一遍，確認沒有忘記帶走的東西，有沒有剛買的咖啡豆或是隨身的物品放在收銀臺前忘了拿。確認完畢，帶著感謝的心情向客人說聲「謝謝您今天的光臨」並送到門口。

確認桌子周圍有沒有客人遺落的東西，這也是服務人員很重要的工作之一。

不過並不是到此結束，接著得確認客人走出去之後朝哪個方向走。若是店裡的人透過玻璃門窗目送，離門口很近的服務人員則走出店門，確認客人是往左還是右方離去。

為何要多這一步確認呢？

是為了萬一發現了客人有東西忘了帶走，可以很迅速地判斷方向並追上。

假設發現客人遺落下來的物品，已知客人出門後是往左還是往右，巴哈咖啡館的員工都會拚命追上客人。

巴哈咖啡館的佐藤店長說：「以前曾有次我發現了客人忘記帶的東西，拚命跑到路口去送上，看到客人高興我們也鬆了一口氣。」

要善加利用結帳時
接近客人的絕佳機會

收銀臺很容易被認為單純是結帳的地方，當然結帳是它最重要的功能沒錯，然而換個角度想，也還有其他更為重要的功能與任務。

收銀臺是唯一會與客人一對一接觸的地方，可以跟客人慢慢地聊天，若能

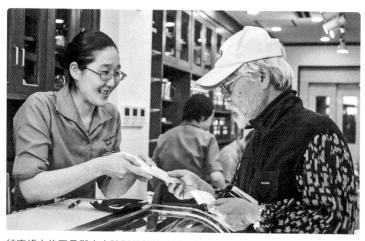

結完帳之後正是與客人談話的絕佳時機，盡可能努力不著痕跡地向客人介紹商品或是自家的特色。

善加利用，也能成為介紹自家的特色或是商品的絕佳時機。

比方說，對於結完帳，心情較放鬆的客人，可以若無其事地宣傳自家的特色，或是推薦剛進貨的咖啡豆，與喜歡咖啡的客人可試著聊聊跟咖啡有關的任何話題，興趣是古典樂的客人則不著痕跡地提起音樂，這些都是客人坐在桌子席時，很難輕鬆一對一聊到的話題。

好好利用這樣的機會，鎖定平常就很想讓對方多了解自家的

客人聊聊天，巴哈有很多客人都是這樣慢慢成為忠實支持者。

巴哈咖啡館創業過了一段時間，想要改裝店面，向銀行貸款時擔任保證人的青木宣夫先生便是透過結帳時一對一聊天而漸漸變熟的客人。

利用結帳時間變得親近而相熟的客人，支持著一路走來到今日的巴哈咖啡館。

「非常感謝您今天的光臨」，有禮的招呼語是不可省略的

「謝～光臨」、「感謝～」

偶爾去到別的店家，在客人於收銀臺買完單要離去時，聽到服務人員對客人喊出不完整的招呼語，總讓人覺得不太舒服。當然更不用說自己碰到這樣的狀況，心情會有多受影響。

178

我相信服務人員不是故意要惹客人不高興，說不定是反過來覺得這樣做可以讓客人感到親切。

然而我卻覺得這樣做很不好，不完整的招呼語會讓客人覺得被當成笨蛋，更甚者也有人會感覺服務人員在說「快走吧！」，覺得被趕出來也說不定。

也許不是所有的人都這樣想，但仍難免有人不喜歡這樣輕率的語言。

能夠周詳地考慮到用字遣詞的才是專業的服務人員。既然要說，何不以有禮貌的詞語表達感謝的心情，我認為完整地說出「非常感謝您今天的光臨」是很重要的。

視情況調整說謝謝的音量大小

在巴哈咖啡館，客人要離開時，最接近客人的服務人員會喊出「謝謝您的光臨」，而其他的員工也會跟著一起說，以表達感謝之意。

179

不論是門口附近的服務人員還是在內場工作的同仁也都會一起喊「謝謝光臨」。

此時要注意的是，服務人員要視自己所處的地方來調整音量的大小。

如果是位於內場，離門口很遠，為了讓正跨出門的客人聽到，無視於當下的情況就突然很大聲地喊「謝謝光臨」，這就很不恰當了。

因為對於就在一旁的客人，在耳邊大聲喊著「謝謝光臨」會讓人覺得實在很吵，好不容易放鬆，感到舒適愉快的心情一下就消失無蹤。

以前在巴哈咖啡館就曾經碰上有客人氣得罵我們「吵死了！好不容易坐下來想慢慢讀本書，可以不要這麼大聲嗎？」

確實如同這位客人說的，在耳邊聽到對別人說的「謝謝光臨」實在讓人受不了。所以在說「謝謝光臨」時並不是無意識地喊出來就可以了，應該要考慮到與周圍客人的距離來調整聲音大小，這也是很重要的貼心之舉。

180

處理現金時要特別小心，
一旦出錯，會造成信用流失的危險

在結帳時（收銀臺周邊）的服務需要特別留心注意，因為會處理到現金，一點點的誤解、誤會、出錯，都會害得店家失去信用，因為有這樣的危險，因此結帳時的服務得要特別小心。

也許有人會覺得這麼說太誇張了，但事情真的不知何時會發生，因此有必要先想過最壞的狀況，並小心注意地對應才能避免。

巴哈咖啡館也實際遇上與金錢交易有關的不好經驗。並不是誰對誰錯的問題，而是人總會有誤解或弄錯的時候，即使是自認為自己一定不會弄錯的人，也一定會發生這樣的事。一旦認為是自己對，是別人搞錯了，就無論如何都不會發現自己誤解，並且聽不進對方說的話，處理起來會很棘手。

比方說一杯五百日圓的咖啡，客人結帳時沒有零錢，便拿出一張五千圓大鈔買單。收銀人員收下客人的五千圓鈔票，說了聲「謝謝您的消費」，找回四千五百圓時，發生了這樣的狀況：

「咦？我拿一萬圓給你，應該找我九千五百圓才對吧？」

「可是我剛收下的是一張五千圓……」

這個時候，如果鈔票沒有直接放進收銀臺中，拿在手上或是以磁石夾著，就可以當場請客人再確認，然而已放到收銀臺裡跟其他鈔票收在一起的話，就沒辦法了。

要扭轉客人的先入為主或是誤會，還能夠不動氣地接受事實是非常困難的，所以才必須特別小心注意。

雖然是重複在說，但是結帳時的服務很重要。另一方面，結完帳之後也是與客人聊聊的絕佳時機。

當然，如果店裡正忙，還有其他客人在等，或是買完單的客人急著要

離去時很難做到這點，但除此之外的情況下都可以試著與客人聊天。

比方說初次見面的客人，可以詢問「您從哪裡來？」

若知道是遠方特地前來消費的客人，也可以自然地詢問「謝謝您今天特地遠道而來，請問是誰介紹您的呢？」與客人互動。結帳完畢之後的時間是與客人一對一談話的好時機，不能有效利用實在可惜。巴哈咖啡館是這麼教育員工的。

此外，結帳時的服務也是連結之後送客的重要服務之一環，最後客人能否帶著喜悅的心情離去，將大大影響下回再次上門消費的意願。

第 9 章

送客的服務

送客人離開，沒有比這更重要的事。

不論先前喝的咖啡多美味，服務多麼周到，

最後送客人出門的服務若沒做好，一切努力都白費了。

因此要努力做到讓客人有「下次還要再來」的心情，

就要在送客服務上用心。

重要的是平日對客人的關心，
才能抓到所謂「合適的時機」

在前一章，我們已經稍微提過在送客人時，要注意「謝謝您的光臨」這樣的招呼語不可以隨便省略。

那麼進一步，服務是不是做得越仔細就越好呢？偶爾我們會看到店家在送客時，會深深地一鞠躬，並大聲地喊著「謝謝您的光臨」，這樣的做法並非完全不好，畢竟從店家的角度來看，這具體表現了對客人的感謝之情。像日本有些高級旅館在客人離開時，所有員工會到門口一字排開目送客人離去，也頗受到客人的好評。

然而也有人覺得不過是喝了一杯咖啡，被這樣慎重地送出門，並不感到高興，甚至會覺得心情沉重，「可以不用做到這一步吧」的人應該也不少。

送客，或者說其實做任何事都一樣，「時機」是很重要的。不過度客氣，

186

也非完全不在意，其實是最難的。怎樣的服務讓人感到剛剛好，得視對象而異，沒有辦法制式化。

而適當的時機是從平時人與人之間的豐富的交往關懷之中產生的，能夠做到這一點的，便是日常密集往來的咖啡館最棒的地方。因此希望咖啡館的工作人員可以努力提高自己的資質，做到能感應每個客人不同需求的時機。

用心而恰到好處的送客服務

初次上門的客人與熟客，同樣都是客人。

但每個人的狀況不同，送客服務一樣得要視客人需求調整。

當然，禮貌用語是基本，應該不必再多做解釋。在這樣的基本之上，再努力做好依客人情況而調整的送客服務。

對於熟客，有時候可以表現得比較親近：「○○先生，謝謝您一直以來的

187

支持。」

記住客人的名字，在送客時不著痕跡地表現出來。

或是常與太太一起上門的客人，可以更親切地在送客時如此招呼：「謝謝您的光臨，也請代我們向太太問好。」

這樣的送客服務便是「視客人情況」，或是如前面談到的「找到適當的時機」表達，得要時時刻刻臨機應變，非常不容易辦到，然而可以做到這種彈性服務，正是獨立店家最強大的武器，只是實踐上非常困難，無法以文字說明。

而更重要的，也是我在這本書中不厭其煩一再提到的，是每一名從業人員的個人資質。要提升資質，得靠自我的努力，透過種種的體驗親身學習。

個人的資質並不是光靠工作可以提升，讀書、看電影、逛美術館等等，從工作之外的地方去吸收養分。要如何提升個人資質，是對服務人員來說最重要的一件事，之後我們還會再更仔細地談到。

188

即使客人已走出店門，
仍是在店內服務的延長線上

客人在收銀臺前結完帳，走出店外，服務便結束了。以賣東西為目的，錢拿到手的那一刻，便放下對客人的關心，稱不上是成功的生意。至少巴哈咖啡館不會這麼認為。即使客人走出店外，仍是在我們店裡消費的延長線上。

我想曾來過巴哈咖啡館的客人都知道，我們的店面向馬路的那一邊全部都是落地窗，這是為了讓我們可以從店裡透過玻璃也能清楚看見店外而設計的。

客人在收銀臺結完帳走出門外，我們仍可以從店內清楚看見客人的情況，所以如果手上的作業不急，時間允許的話，我們都會看著已走出店外的客人，目送他們離去。

巴哈咖啡館有不少在地的客人是騎著腳踏車前來的，抵達之後，會將車子停在店前方，人進到店裡，有些時段會同時停了好幾輛腳踏車，當客人要離

189

開，想牽走自己的車，偶爾會被停在隔壁的車給擋住而得要費力地挪動，特別是年長客人會十分辛苦。

我們若在店裡看見這一幕，一定會馬上幫忙把隔壁的腳踏車先挪開，讓客人方便牽出自己的車。

或者是看見客人走出門外後，似乎在尋找公車站，我們也會毫不猶豫出去幫忙指引方向，這些都是很重要的服務工作。

巴哈咖啡館十分重視送客人離開的服務，依情況，服務人員還會走到店外送客。

遠道而來的客人，
視情況到門外目送離開

巴哈咖啡館有不少客人是搭巴士或電車，甚至計程車，特地遠道而來。其中有些人是聽了我們的熟客推薦「值得走一趟」、「有機會經過的話，可以去喝一杯咖啡看看」而來的。

或者以前住在附近時，常常光臨，後來搬到遠方，「剛好到這附近，就順道回來喝一杯咖啡」的客人。

這樣的客人要離開時，我們會視情況送到門外，「謝謝您今天的光臨」誠心地感謝他們的遠道而來。

如果是熟客帶了朋友來，而且又是與我們十分親近的客人時，服務人員也會通知我或是老闆娘，除非我們忙不過來或是不在店裡，只要是待在店裡也有時間的話，我們一定會出來親自向客人說謝謝，並且送他們到店外。

191

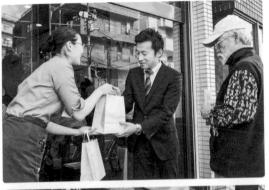

很多客人會在離開前購買咖啡豆或點心，如果時間允許的話，我們都會盡量送到外面再交給客人。

這些送客服務很難瞬間就做出判斷，得在日常的員工會議上，大家一起討論各種狀況，遇到時才有辦法確實實踐。特別是關於客人的資訊要完全公開，讓全體員工共享才能做好。

送初次來店的
客人離開時，
到店外幫忙
指引方向

對初次來店的客人，

我們總是會在意他們回程

路上（或搭車）是否順利。

對這樣的客人，只要

時間允許，我們都會盡可能

送到店外，對搭公車的客

人說：「那邊有公車站。」

讓客人清楚知道方向。

「那邊有您可以搭的公車站牌。」對初次來店的客人，若要搭公車離開的話，
我們會一起走到店外去指引公車站的方向。

對於搭計程車前來的客人，若回程要坐JR的話，可以送出門口，並伸手指引方向：「從這個方向走去便是JR的南千住車站。」

當然店內很忙的時候就無法這麼周道，但只要有空，我們一定會努力為客人找路，這也是我們向遠道而來的客人表達感謝的心情。

關心初次來店的客人很重要

前一節我們談到了對於初次來店的客人要離開時，走到店外去指引方向是送客服務很重要的一環。

不過在實踐這項服務之前，得要先有對客人最低限度的理解才行。那就是這位初次光臨的客人，是如何來到店裡的。而要做到這一點，最重要的就是積極地收集客人的資訊。

「收集資訊」感覺好像是電影中諜對諜大作戰似地，不免會有人覺得「太

194

誇張了吧」，的確並不需要想得那麼困難，我只是想要強調這件事很重要。

重點是對客人的關心，想要理解初次來店的客人是在怎樣的情況下來到店裡。

「好像之前沒見過您，為何會來我們店呢？」

「您是第一次來吧，是誰介紹您的嗎？」

「從哪裡來的呢？」

「該不會是從很遠的地方來的吧？」

對客人要有這樣的關心，並自然地提問。

「您是初次來到這裡嗎？」

「您看來像是第一次光臨，不好意思，是否讓您從很遠的地方來呢？」

如此這般，十分自然、不著痕跡地詢問。

當然，如果這樣問，客人表現出不是很喜歡的話，就不要再深入追問了。

不過，假如客人回說：「我是第一次來，是朋友介紹的。」

195

便可以認為是跟客人交談的好機會，視客人的狀況繼續這個話題。

客人：「是朋友推薦我來的。」

服務人員：「謝謝您的光臨，您是從很遠的地方特地前來的吧，是搭電車嗎？」

客人：「對，搭電車來的。」

服務人員：「那真的是太感謝您了。」

在短短的一段對話當中，便能接收對方是經由朋友介紹，第一次來店，搭電車來的等等資訊，這些都可以在送客時派上用場。

在送客人到門口之際，就不會搞不清楚狀況亂指一通：「那裡有公車站。」或是沒頭沒腦地問說：「您是搭電車來的還是公車？」而能順利地為客人指引回程的路。

對客人關心，不著痕跡地收集客人的資訊。這並不只限於應用在送客上，也是有助於提升服務品質很重要的功課。

196

考慮到下雨天的狀況準備雨傘

不論何時，突然天降大雨總是讓人困擾。如果事先帶了傘在身上還好，但總有沒帶的時候，或者氣象報告明明說是會下雨了，卻不小心忘了帶傘。

考慮到這些狀況，巴哈咖啡館會準備幾把可以借客人使用的傘。最近市面上有那種丟了也不可惜的便宜雨傘，我們買了幾把備用，好在客人有需要時，能適時伸出援手。客人要離開時，外面下雨，卻不見他撐傘，我們便會上前詢問：「您有傘嗎？」若客人回答：「沒帶呢。」那我們就會趕緊拿出傘借他。

以我們在借傘時都會說：「這把傘就給您用吧。」

雖說是借給客人，但日後還要讓人家大老遠地跑回來還實在太辛苦了，所有些客人還是會感到不好意思，過幾天又拿來還。如果是順路經過還好，也有人是專程為了還傘而來，那反而會讓我們感到抱歉。

從遠方來的客人之中，有些離開時會搭計程車，下雨天在客人招到計程車

197

設想臨時下大雨的狀況，為
沒有帶傘的客人準備雨傘。
握把的部分貼有本店貼紙。

之前，我們也會一起到外面，為客人撐傘避免讓他淋溼了。

　　將傘借給遠道而來的客人，若讓他為了還傘還要特地走一趟，實在過意不去，因此與其將傘借給他，不如替他撐傘一直等到計程車來為止，客人搭上車後也會感到鬆了口氣。要不要借傘給客人，依狀況選擇最好的辦法。

　　很久以前，有位很常來巴哈咖啡館的客人介紹朋友來我們店，這位朋友要離開時不巧下起雨了。因為知道他是從遠地而來，因

此我們就撐著傘陪他到附近的十字路口去招計程車送他離開。日後聽到那位介紹他來的常客說他那位朋友非常高興，我們也就更加確信這樣的做法是對的。

彈性應對客人搭乘計程車時的狀況

上一節提到了要搭計程車離去的客人，遇到突發的雨天時該如何因應。

關於客人搭計程車，巴哈咖啡館有幾項服務也一併介紹。

巴哈咖啡館的客人之中，有不少是長時間以來的熟客，也有人是特地遠道而來。他們之中有些年事已高，腳力較差，來去都得搭計程車。

見到這樣的客人，我們會出去替他們招計程車，不過因為巴哈咖啡館所在的路並不常有計程車經過，走一小段路到十字路口上就比較容易招到計程車。

因此巴哈咖啡館的員工會走到附近的十字路口去招車，搭一小段進來，讓計程車停在店門口，再讓客人上車。

有時候客人要搭計程車返家時，員工會跑到
附近容易招到車的十字路口幫忙叫車。員工
會坐上計程車引導司機到店門口，讓客人上
車後再目送其離去。

還有一個小地方就是招計程車時，得看好是哪個計程車行的車才招。

「哪家車行的計程車不都一樣？可以快點招到車就行了吧？」也許有人會

這麼想，但巴哈咖啡館不這麼認為。

「既然都要搭計程車了，總希望客人可以搭到舒適的車，心情愉快地回到

家。」

200

我們是基於這樣的想法而挑選計程車行，因為不同車行，駕駛的態度也完全不一樣，若是讓年紀大的客人搭到橫衝直撞的計程車，我們反而會擔心。因此為了可以讓客人到最後都能有好心情，我們會挑選搭起來舒適又安心計程車。這不也是向客人展示我們體貼用心的一個機會嗎？

替搭公車的客人準備公車時刻表

最後要說的不是送客而是關於客人要離開的時間。雖然這部分可能已不是服務的範圍，但還是請各位以「巴哈咖啡館連這種事都會做喔？」的輕鬆心情聽聽，看看是否值得參考。

巴哈咖啡館有很多常客，搭乘各式交通工具遠道而來的也不在少數，其中也有人是搭公車來的。

搭公車的客人會特別在意回程的公車時間，好不容易可以喝到期待的咖啡

201

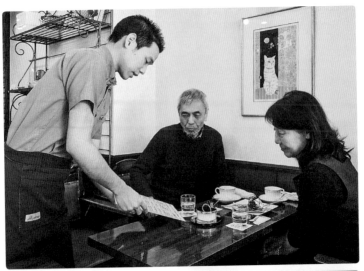

「下一班公車不知何時會到？」
為了讓搭公車來的客人可以不用在意
公車時間，悠閒地享受咖啡時光，我
們準備了公車時刻表。

卻無法有放鬆、悠閒的心情。

因此為了不讓客人擔心回程的時間，可以慢慢地享受咖啡時光，我們會拿出事先準備的公車時刻表，讓客人安心放心地慢慢喝咖啡。

這雖是枝微末節的小事，卻能讓搭公車前來的客人非常高興。

小小的體貼和用心，隨時注意這些小地方，珍而重之地實踐著，才能做到讓客人感到歡喜的服務。

前味、中味、後味，這三個字可以用來形容各種情況，套用到咖啡館的服務裡又是如何呢？

若將客人來到店裡，坐到位子上這段設為前味，客人點餐到餐點上桌為止為中味，之後則為後味，那麼後味的最後便是送客了。

不管前味、中味有多好，最終的後味讓人不快的話，那麼所有的努力便可說是功虧一簣了。

放到服務上來看，從迎接客人開始，替客人點餐、整理桌面等服務做得再好，最後送客時留下壞印象，那麼客人對店家的好感度一定就會大大降低。

想要到最後都給客人留下好印象，會想要「之後再來」、「下次帶朋友或家人一起來吧」，送客的服務是非常重要的關鍵。

送客留下好印象，
可以洗刷之前失誤而導致的壞心情

前、中、後味都很好，當然是最完美的狀態，能夠這樣是最好的。但是假設前味、中味有失誤時該怎辦？最後挽回的機會就是後味的送客服務了。

比方說尖峰時間，客人一下湧進，有位客人的餐點一直沒送達，客人忍不住催促了：「我剛點的咖啡還沒好嗎？」對這位客人，在結完帳送客時，也許可以試著自然、若無其事地說：「今天讓您久等真是非常抱歉，下回您來時，我們一定會努力不再讓您等，可以好好地享受咖啡，還請您多多指教。」

雖然我不敢說這樣就可以完全消解客人「被迫等待」的心情，但應該多少可以緩和他不滿的心情。

送客是將重視客人的心情
以具體行動表現出來

客人時常回頭光顧，持續來店消費，這是獨立店家得以長期經營下去的祕訣。為了讓客人願意持續光臨，商品的美味、店裡的氣氛以及待客服務都十分重要。

有一次我在某家咖啡館看到這樣的光景。推著娃娃車來店裡的一名母親在結完帳之後，朝門口走去。這間店的出口與入口是不同處，這位媽媽正打算從出口走出去，此時店員趕緊上去替她開門，送到門外。這位媽媽

不讓客人帶著一絲不好的印象離開，這一點小小的用心從結果來看，也等於是讓客人留有好印象，而這樣一點一點的好印象慢慢累積下來，便是養成常客的方法。

206

走出去後，店員很客氣地說了一句：「不好意思我們的出口這邊有階梯，還請您特別留心腳步。」接著還怕娃娃車在下階梯時卡住，跟這位媽媽一起搬著娃娃車小心地下到路面，目送推著娃娃車離去的媽媽離去，最後還一鞠躬，讓我留下非常好的印象。那間店開了十年，一直都生意興隆。

客人會想去重視自己感受的店家。重視客人感受是服務的基礎，然而這樣的想法最容易被看到的具體表現之一就是送客的這一刻。若能做得好，就能在客人的心中留下強烈的印象，更因此提高客人願意再次光臨的可能性。

207

電話應對

服務之中最難的就是與客人在電話中的應對。

因看不見對方的表情，只有聲音，

只要在言語上有一點傳達得不完整，恐怕就會產生麻煩。

要取得客人的信賴，在電話應對上得要特別用心。

為客人報路的第一步是確認出發的地點

巴哈咖啡館接到最多的電話之一就是為客人報路。

跟前面提過的內容也有關係，我們有很多客人是聽到親朋好友的推薦而初次光臨，因為是第一次來，當然不知道怎麼走到這裡。

會打電話來問路的，都是第一次來店的客人，因此我們得在電話應對中就好好抓住客人的心，這是關係到客人日後仍會繼續上門的第一步。

這一章我們就來討論讓客人可以順利抵達，報路的重點。

首先就是弄清楚客人現在是從何處打電話過來，一開始就確認他即將出發的地點。

巴哈咖啡館的地址是東京都台東區日本堤二丁目23-9，搭地鐵日比谷線或是JR常磐線都是在南千住站下車，正對著晴空塔（SKY TREE），沿著吉野通往淺草的方向過來，穿越橫向的明治通，再經過日本堤派出所馬上就會看到

210

我們與一間簡易旅館相連，座落在馬路邊。

但其實客人搭乘的交通工具十分多元，有地鐵、JR、公車等，有些年紀較大的客人也會搭計程車。

因此要向客人報路時，未必就是從南千住車站出發，有些遠道而來的客人也會問從轉乘站JR上野站開始的路徑。另外，JR南千住站有兩個出口，而且北口與南口的距離很遠，要是沒說清楚會很麻煩。

所以不論是多忙的時間接到詢問電話，一定都要先

每當接到像「我想去你們店裡，請問該怎麼走比較好？」這類問路電話時，首先會先詢問客人的所在地，確認其出發地點之後再規劃適合的路線。

確認使用的交通工具及出發地點。是搭地鐵還是 JR，或是公車、計程車，從哪裡打電話來的，確認這些之後才開始報路。

此外還有一件事情也要特別用心，那就是要依客人的年齡、健康狀況提供最合適的路徑。比方說對方若是老人家，就要提供盡可能不造成腿力負擔的路徑，像是客人從上野站過來的話，就告訴他不用上下樓梯的走法。

報路的方式也要依客人的情況調整，這是獨立店家的重要功能，也是強項。

訂單一定要再次複述，與客人一同確認

巴哈咖啡館販售著咖啡豆、蛋糕、麵包、禮盒等各式商品，每天都會接到很多客人打電話來訂購。接下電話訂單時必定要做的事情是最後一定要複述客人訂購的內容。

以電話訂購最可怕的就是因為口誤或是聽錯而產生糾紛，特別是電話訂單

212

會牽涉到金錢的問題，一弄不好就會引發麻煩的問題。為了避免這樣的麻煩，在聽取客人的訂購內容之後，向客人再確認：「那我重複一次您的訂單。」比方訂購咖啡豆的情況，我們會這樣傳達：「您訂的是巴哈特調，磨成粉，分成一百公克五包裝。明天寄出，後天您就可以收到。付款方式為郵局劃撥可以嗎？」

像這樣複述，意味著與客人再次確認，不論再怎麼忙也一定不漏掉這個步驟。

客人打電話來訂購咖啡豆、麵包、蛋糕、禮盒等商品時，最後一定要向對方說：「那我重複一次⋯⋯」，跟客人一起確認訂單內容。

依預想狀況製作應對指南

巴哈咖啡館極力避免電話糾紛，依各種可能狀況製作了電話應對指南。

雖說是指南，但也不像一般連鎖店做的一本小冊子，只是整理了過去我本人或是員工犯錯或做不好的地方，對獨立店家在電話應對中必要的、重要的事項分類，將電話應對中具體的說詞等，以 Q & A 的形式整理出來：

● 基本招呼

● 放下話筒時

● 承接訂單

● 營業時間

● 確認

雖然只是將每天的電話應對之中覺得該注意的地方或是想要傳達的事情隨

手寫下來，但我想這樣整理出來的電話應對指南應該也是有必要的。

依時間早晚改變基本招呼的用語

接到客人打來的電話時，最初的招呼語該說什麼？這個問題看似簡單但其實很難。

巴哈咖啡館對基本招呼有一定的規定，早上與其他時間用的招呼語就多少有些不一樣。

● 早上的時間：「早安，這裡是巴哈咖啡館。」
● 其他的時間：「謝謝您的來電，這裡是巴哈咖啡館。」

早上、中午、晚上，每個時間帶裡的氣氛不一樣，早上最適合以道聲「早安」開始。同時也能讓說的人調整好一天的心情。在這樣的考量下，我們決定

早上的時間要說：「早安，這裡是巴哈咖啡館。」

而早上過後，這句話已派不上用場了，因此以另外一句來區分：「謝謝您的來電，這裡是巴哈咖啡館。」

接聽電話時，要當作客人就在眼前

偶爾在其他店裡會看到店員邊接聽客人的電話，一邊與身旁的同事比手劃腳地打暗號、嬉笑。雖然是別人的店，但看到這一幕讓我感到不是很舒服。在巴哈咖啡館，是

跟在店裡一樣，要以客人就在眼前的心情來應對電話是基本的態度。

216

絕對禁止以這種態度來應對電話。

巴哈咖啡館我們明確寫在指南並實踐的規定是：「接聽電話要當作客人實際在眼前，如同在店裡。」

偶爾也有人會挑釁地說：「反正對方也看不到我的表情或態度，只要好好回答就沒問題了吧，沒必要這麼在意……」

但這是錯的，不論再怎麼小心不讓對方知道，但說話者的態度會微妙顯現在用字遣詞之中，客人多少都會感受到那奇妙的不同，我認為這對店家來說是非常不利的。

所以巴哈咖啡館會規定「即使在電話裡也要當作客人就在眼前。」

確認客人掛上電話後才放下話筒

電話中因為看不到對方的表情，因此對答時總會有些緊張。一緊張就會希

217

望對話快點結束，忍不住一口氣把話說完，急急忙忙掛上電話，在此時就很容易產生失誤。比方完成與客人的對話之後，很快地就把電話掛斷。這樣的動作在還不習慣電話應對時很容易發生，恐怕會讓電話另一頭的客人感到不舒服。

電話對應指的並不是單純與客人對話，還包含了結束對話之後，放下話筒的動作。巴哈咖啡館的電話應對指南裡寫著：「一定要確認對方掛上電話後，才能放回話筒。」並徹底實行。當然放下話筒時不能用丟的，得輕輕放好。

最重要的是對客人的心，這也

講完電話之後，要確認客人掛上電話自己才放回話筒。

218

通用於整個服務的態度。為了避免放下話筒時的聲音吵到對方，得等到客人掛了電話我們才掛斷。這些是小事，但這些細微的用心可以將店家的感謝之情傳給客人，而客人也會想要回應這樣的心情而再次來消費。彼此之間超越了店家與客人的關係，以人與人對彼此的感謝產生連結，能夠建立起這樣動人的關係，正是獨立店家最大的魅力與強項。

接到咖啡豆的訂單要分常客與新客，彈性地對應

巴哈咖啡館會接到各式的電話訂單，因此我們依不同的狀況，製作了接受電話訂單的應對指南。比方接到電話訂購咖啡豆的情況，便會依下列的方式應對，在此以客人與服務人員 Q&A 的對話形式呈現提供給大家參考。

219

宅配咖啡豆

Q：「可以請你們幫我宅配咖啡豆嗎？」

A：「請問以前曾經訂過嗎？」

首先得弄清楚對方是常客還是新客，依此而有不同的應對方法。

常客來電訂購時：

A：「請問您的姓名電話。」

Q：「我是○○○，電話是○○─○○○○─○○○○。」

A：「謝謝您的惠顧，請問這次想要訂購的內容是？」

Q：「巴哈特調，一百公克的五包，請幫我磨成粉。」

A：「了解。請問有特定希望送達的日期嗎？」

Q：「沒有。」

A：「了解了，那麼我們會在明天，即一日寄出，二日送達。請問有指定

Q：「希望在上午收到。」

A：「那我再複述一次，您訂購的是巴哈特調，磨成粉，一百公克的五包，付款方式是郵局劃撥，明天一日寄出，二日指定上午的時間送達。我是店員○○○，謝謝您的訂購，這樣就可以了。」

常客先前訂購的資料都會存在電腦裡，可以馬上回應。接到常客的訂購電話，要注意的是偶爾也會訂購與電腦裡的基本資料不同的內容，比方說以前都是訂咖啡豆，這次改要磨成粉之類的狀況，若是太依賴基本資料，過於理所當然地處理訂單，有時會造成很大的失誤，得要小心注意。一邊對照基本資料，再次確認客人要的咖啡是「豆子」還是「粉狀」。

如果客人這次的訂單與過去一直以來的內容不一樣時，也有必要不著痕跡地詢問客人原因。也許客人會答說：「這次訂的咖啡是要送朋友用的。」也說不定。

221

此外，在接受客人訂購時若有餘裕也可以介紹新的咖啡豆或是禮盒，利用客人來電訂購的機會，盡可能地將生意做大。

新客來電訂購時：

A：「請問您的姓名電話。」

A：「我是○○○，電話是○○─○○○○─○○○○。」

Q：「請教您地址的郵遞區號。」

A：「郵遞區號為○○○─○○○○，地址是東京都○○○。」

Q：「請問您想要訂購的內容是？」

面對新客人，有很多資料都要問清楚，像是姓名、地址、電話等必備資訊都要盡可能詳盡而正確地問到。

訂購咖啡豆時一定得確認的是咖啡要「豆子」還是「粉狀」。若疏於確認，很有可能商品送到之後又被退回，得特別注意。

222

此外，若是濃縮咖啡用的，也要問清楚客人使用的器具是摩卡壺還是義式濃縮咖啡機。

客人訂購咖啡豆，也有不少人會特地來店取貨，不論是住附近的客人還是從遠方來的，都有人會說「請幫我留豆子，我再去店裡拿。」因此我們也準備了客人來店取貨時的應對指南。

來店自取

Q：「我想預訂咖啡豆，可以幫我留嗎？」

A：「了解，請問您的姓名與電話。」

Q：「我是○○○，電話是○○○○○○○○○○○○。」

A：「請問您想訂購的內容是？」

Q：「藍山一號咖啡，兩百克。」

A：「需要幫您磨嗎？還是豆子就可以？」

223

Q：「不用磨，豆子就可以了。」

A：「您預定何時來取？」

Q：「大概是傍晚，四點左右過去。」

A：「那我再跟您確認一次⋯⋯，以上是您的訂購內容，請問有沒有問題？」

Q：「對，沒有錯。」

A：「好的，我是店員○○○，那就為您準備好等您來，謝謝您的惠顧。」

接到電話訂購麵包或蛋糕時的應對指南

巴哈咖啡館除了咖啡豆之外，也有不少電話打來是要訂購麵包、蛋糕或是禮盒，因此我們也準備了針對這些商品的電話訂單應對指南，謹供參考。

訂購麵包

Q：「我想訂兩條英國吐司（每日麵包）。」

A：「先幫您確認一下，請稍等。」

查看一樓的麵包預購單或是向二樓（烘焙部的同仁）確認，有時商品會提早賣完，一定要確認存貨。

A：「讓您久等了，已經幫您留好，請問您的姓名與電話。」

Q：「我是○○○，電話是○○－○○○○－○○○○。」

A：「英國吐司要幫您切片嗎？」

Q：「請幫我切成六片。」

A：「要去邊嗎？」

Q：「不用。」

每位客人喜歡的厚度不一樣，一定要問清楚，是要切成六片、八片或是其他片數。

A：「那我再跟您確認一次……，以上是您的訂購內容，請問有沒有問題？」

Q：「對，沒有錯。」

A：「好的，我是店員○○○，那就為您準備好等您來，謝謝您的惠顧。」

訂購蛋糕

Q：「明天想要請你們幫我留十個法式卡蒂娜＊。」

查看一樓的蛋糕庫存表（刷條碼確認）或是向二樓確認補充的數量，客人是改天來店自取時，則要跟蛋糕部的同仁確認會製作。

A：「讓您久等了，已經幫您留好，請問您的姓名與電話。」

Q：「我是○○○，電話是○○─○○○○─○○○○。」

A：「那我再跟您確認一次……，以上是您的訂購內容，請問有沒有問題？」

＊譯註：Cardinal 的音譯，也有人是採用意譯的「樞機卿蛋糕」。黃白相間的蛋糕體看起來像是天主教樞機主教法衣的顏色因而得名。

Q：「對，沒有錯。」

A：「好的，我是店員○○○，那就為您準備好等您來，謝謝您的惠顧。」

若是大量訂購時，則要再詳細詢問用途以及運送所需的時間。

訂購禮盒

Q：「請問禮盒可以宅配嗎？」

A：「謝謝您的詢問，請問您有傳真機嗎？」

Q：「有。」

A：「那麼等下就將訂購單傳真過去給您，請您填好必填項目之後傳真回來給我們。請問您的傳真號碼。」

將說明禮盒內容的宣傳單以及訂購單傳真給客人。

若是家裡沒有傳真機的客人，則採用下面的應對方式。

227

A：「那請問您的姓名與電話。」

Q：「我是○○○，電話是○○─○○○○─○○○○。」

手邊準備好禮盒宣傳單、訂單，依序向客人說明、詢問邊寫下，最後再次複誦一次內容。

如果客人可以使用網路，就建議客人上官網看所需訂購的內容，再以電子郵件訂購。為防出錯，盡可能請客人利用傳真或電子郵件下單，留下書面資料。

接到客人的訂單特別需要確認的事項有：

❶ 咖啡豆是否要磨？

❷ 訂蛋糕的話是哪一款？

❸ 包裝需要「加日式賀卡」、「綁蝴蝶結」或是「包裝紙就可以了」。

❹ 有沒有指定送達的日期。

若是疏於確認有可能會產生糾紛，全體員工時時都要記得這些事項，並確實執行。

比實際接待客人更難的電話應對

電話應對會有各式各樣的狀況，比方說：

● 想要來店裡但不知該怎麼走。

● 營業時間以及公休日。

● 想要宅配咖啡豆。

● 想訂英國吐司與蛋糕。

● 詢問代客寄送禮盒的服務。

項非常多元。

從地址、營業時間到訂購咖啡豆、禮盒等等，客人打電話來詢問的事

該如何應對客人打來的電話呢？也許有人會認為「不必想得那麼困

難」，但實際情況比想像來得麻煩，比起在店裡接待客人更費心費力的就

230

電話之中看不到對方的表情，因此比與客人面對面時的服務更加困難。
為了讓盡可能讓客人聽清楚，在電話中要特意說得慢且仔細。

是電話應對。

為何電話應對這麼難？

因為電話裡看不見客人的表情。透過電話，只能依賴客人的聲音來應對，這與人就在眼前，接待店裡的客人有很大的不同。

為店裡的客人服務，可以看著客人的表情來應對，假設有哪裡不對勁，可以立即調整。因為與客人面對面，可以一邊看著客人的反應彈性地對應。

231

然而電話中看不到客人的表情，有時只是稍微說錯話，就會引發不必要的麻煩。

比方說，客人打電話來訂購咖啡豆。

「我要訂巴哈特調四百公克，一百公克是咖啡豆，其餘三百公克請磨成粉。」

接到訂單時，我們最後一定要複誦一遍，與客人確認訂購的內容。但即使如此，也不能完全避免有口誤、聽錯的狀況，即使已經非常小心了，仍還是有犯錯的時候。電話應對偶爾還是會產生問題。而且不論是口誤還是聽錯，因為沒有留下證據，所以很容易流於「我說了」、「我沒聽到這段話」的無謂爭論。

當然，巴哈咖啡館的員工絕對不會像小孩吵架般向客人說「我說過了」、「沒聽過您講這一句」，但我在別人的店裡偶然目擊過這樣的場景。

232

雖是別人的店，但看到了總覺得不舒服。不過接聽電話不可能百分之百避免這樣的風險，只能戰戰兢兢地應對。

電話中不要急，盡可能慢而仔細地說

電話中還有一點需要特別留意的，便是說話的速度以及清楚而仔細的表達方法。電話中說話不要急，同時也要避免說得太小聲讓對方聽得吃力。

自己平常是怎麼說話的？知道又似乎不是很確定。我們以為自己說得很清楚，結果很可能是自以為是。我們可能以為自己講話特別慢而仔細，但對方卻完全不這麼認為，說不定很多人都曾經有被要求「你可不可以說得慢一點」的經驗。

所以在電話中更特別需要有意識地放慢說話的速度，注意讓自己說得

233

慢一點、仔細一點。

最重要的是讓打電話來的客人可以確實聽得清楚明白，以對方可以邊寫下筆記的速度說話是最好的。

比方說，客人打電話來問：「我現在在南千住車站，要怎麼走去你們店那邊？」

這個時候很常見的是以自己為基準，理所當然認為打電話來的客人用快速且省略細節的方法報路就可以明白。明明客人是第一次在南千住站下車，不清楚該往哪個方向走才能抵達而打這通電話，接聽的人卻完全無法理解客人的迷惘，認為客人應具備著與自己同樣的方向概念，快速地一口氣報完從車站走出來一路到達店門口的路徑，也不管客人根本聽不懂，最後還是迷了路，就會在心中留下這家店不會親切報路的壞印象。

客人打電話來時，還是設身處地為對方著想，以讓對方聽得清楚且能明白的方式，緩慢、仔細而清楚地報路才好。特別是店裡客滿的尖峰時

234

段，更是要確實做到。

忙碌時，當然會希望快點解決電話的問題，趕緊空出手來做別的事。

在這樣的壓力之下，很容易講起電話來又快又急，誰都有可能會如此。但是打電話來的客人並不知道店裡現在是客滿的狀態，就算不期待會有特別用心的對待，但至少也要滿足一般電話應對的禮貌。

此時聽到店家的人急躁的說明時，會有怎樣的感覺呢？對店家的印象一定大大減分。「難得朋友推薦這家店有好喝的咖啡要去嘗嘗，如果店家的服務態度好的話當然會想去看看，結果被這樣對待，實在太失望了。」

只是一小段在電話中的對話，卻讓客人想上門的心情都沒有了。為了避免這樣的狀況，越是尖峰時段，越是要提醒自己在接聽客人打來的電話時，要以緩慢、仔細而清楚的口條來應對。

235

客人期待更高品質的電話應對

在這個稱作 ＩＴ 時代的年頭，透過手機、電腦上網就可以輕易得到大量而紛歧的資訊。在哪裡有怎樣的店，提供什麼樣的餐點，店家的所在位置也附上地圖，簡單明瞭。也可以透過網路訂購咖啡豆、禮盒等商品。

即使是這樣的時代，客人也還是會特地打電話來詢問、訂購，我們由衷地感謝。正因如此，我們特別會在心中描繪著客人的形象，並重視這些資訊，比方說對方是怎樣的人，在怎樣的狀態下會選擇打電話的方式。

我們並不是漠然地認為對方只是「打電話來的客人」，而是驅動著想像力形塑出客人的模樣來應對，對方是怎樣的客人，他是在什麼樣的情況下打了這通電話來？

舉例來說……

「這位客人平常是不是不太使用網路？」

「他是不是因為急著想要所以就直接打電話來了？」

即使只是一瞬間，藉由這樣的想像，採取的電話對應方式就會不同。

我認為這也是現在這個時代所需要的更高段的電話應對技巧。

預想狀況，制定電話應對指南

如同前面提過的，電話中會碰到各種狀況，若可以依照當下的狀況，彈性而適當地應對，當然是再好也不過的了，只不過實際上要做到實在是太困難。巴哈咖啡館為了避免容易在電話中發生的問題，預先設想了各種狀況而制訂了電話應對指南。

雖然不必要做到像連鎖店那樣詳盡地規定，但我認為獨立店家也有必要製作一定程度的操作指南。指南裡所寫下的事項都是由我或員工曾經碰過的狀況整理出來的，用來指導年輕員工時，非常好用。

我們在指南裡列出了以下項目：

● 基本招呼

● 放下話筒

● 接受訂單

● 營業時間

● 必須確認事項

將在電話中的狀況整理成客人與店員之間的 Q&A 形式具體呈現。

不過這份電話應對指南也只是基本事項，只能以此為基礎，還是得視與客人當下的狀況彈性地對應。

指南裡只是最低限的基本，能否以此為基礎，彈性地對應，對獨立店家而言，這也會成為抓住客人的最強優勢。

因此，我再三地強調著每一位從業人員的個人資質是最重要的。希望

各位能在充分考慮到這一點的前提之下，來理解巴哈咖啡館為何會有這套應對模式。

第11章

老板娘的角色

我們很常看到一對夫妻共同經營的獨立咖啡店，而其中能夠成功者，共通點就是有太太的加入成為一大支持，巴哈咖啡館也絕對不是例外。這一章我們就來說說在接待客人以及經營咖啡店時，老板娘所扮演的角色。

老板與老板娘共同分擔工作，一起面對開店的每一天

雖然狀況會依個人的特性與資質而不同，不可一概而論，然而還是有必要一開始就決定老板與老板娘各自扮演的角色。

巴哈咖啡館的老板與老板娘的角色粗略可畫分為下述兩項，也在此提出給大家參考。製作的工作主要由老板也就是我來負責，而銷售的部分則主要交給老板娘。雖然沒有很明確地劃分，但製作商品的工作中有70％是我做，剩下的30％則是由老板娘做。

相反地，銷售相關的工作，我參與了30％，其餘70％則由老板娘負責。我並不是說這樣的比重是最好的，就大致是如此分配。

當然這也只是個粗略的畫分，若是偶爾碰到了競標或是大型企畫時還是會一起商量，比方說年中、年末的送禮時節要推出禮盒企畫時，我們就會互相討

論再做最後決定。

當然如果可以都學到製作商品及銷售的技術是最好的，不論是老板還是老板娘，兩人都學到兩邊的技術，一旦有事情發生時，也可以銜接對應。不過老實說，現實並不會都照著理想走，只能依照當下的情況，由我與老板娘兩人三腳地分擔，一路這樣走過來。

老板與老板娘能夠朝著共同目標一起努力是成功的關鍵。

認知男女大不同，
從而思考角色分配也很重要

在巴哈咖啡館，製作工作主要由我負責，銷售則大多交給老闆娘，這樣的分配是有理由的。

雖然也稱不上什麼特別厲害的原因，可以說我們只是在每天的營運之中自然而然地擔任起這樣的角色，我自己的解釋是因為男女特性大不相同所致。

一般來說，男性總是比較好展現知識。比方說，有客人想買咖啡豆，才問了一句跟咖啡豆相關的事，我很容易就忘記要賣豆子，只想要將滿腦子的咖啡知識告訴客人，於是熱切地講解咖啡豆的產地、烘焙手法等，也不管客人想不想買這款咖啡，就這樣抓著人家一直說下去，這樣的事情發生過太多次，我自己都數不清。

雖然傳遞知識也很重要，然而從行銷的觀點來看，這不算是高明的銷售方

法。這時若是女性，就能夠站在銷售的立場上冷靜地與客人應對，成功地帶動銷售。雖然不能說每位女性都是如此，但普遍來看，女性多有這方面的資質。

前後兩者的差距非常明顯。

我這麼說也許過於獨斷，但我認為在行銷的工作上，女性應該有優於男性的資質。考量到資質的差異，決定老闆與老闆娘分別該扮演怎樣的角色也是一種方法。

兩人同心協力合作，才得以抓住客人

時至今日，巴哈咖啡館培養出不少的客人。

在我與老闆娘剛開始創業時，也曾經有過一段沒客人的時期。

我們是如何撐過那段時間，又是如何抓住客人的呢？

這麼說或許有些誇張，但我認為成功的原點在於我們同心協力地合作。因

245

為兩人絕佳的合作加上客人的好口碑，不斷擴大客群，才能有今日的成績。

那麼我們是如何合作抓住一位又一位的客人呢？就讓我來說明創業時期，我們兩人是如何共同努力，合作無間。希望巴哈咖啡館過去的經驗也足以供各位讀者參考。

比方說，有喜歡咖啡的客人來店，老板娘馬上就上前詢問：「安排您坐吧檯位好嗎？」便將客人帶

寫感謝卡給客人也是老板娘的重要工作之一。

到吧檯前交給我，如此一來，我就能夠跟這位喜好咖啡的客人聊聊咖啡相關的事，過程中也能將巴哈咖啡館供應的咖啡介紹給對方，讓他更理解我們，並成

246

為巴哈咖啡館的支持者。

有時也會有這樣的情形：客人來到收銀臺買單，老板娘發現對方說的是關西腔，於是向對方打招呼，詢問：「謝謝您的惠顧，請問您是從大阪來的嗎？」

客人回答：「對啊，是從大阪來的。」

「謝謝您遠道而來，是誰向您介紹的嗎？」

「○○先生介紹我說有機會來到東京的話，可以來這裡試試你們的咖啡……」

「真是太感謝了。」

（假如老板有餘裕，或是吧檯前的位子還有空時，老板娘會接著說：）

「您特地來一趟，如果還有時間的話，要不要到吧檯的位子坐一下，跟老板聊聊呢？」

然後老板娘就會將客人帶過來交給在吧檯的我。而接棒的我，如果時間允許，就會多和這位客人聊聊咖啡的事。

247

上述僅是一小部分的例子，我們是這樣一步一腳印，慢慢將巴哈咖啡館的支持者一位一位培養出來。

與老板娘這位最重要的夥伴一同努力，一起成長，是夫妻經營的獨立店家能夠成功的最快捷徑。

最後很不好意思地想要推薦我與太太共同著作的《田口護「Café Bach」咖啡甜點大全》（中文版積木文化出版），這本書是我們，也是這間夫妻經營獨立咖啡店一路走來的紀錄，希望足以供大家參考。

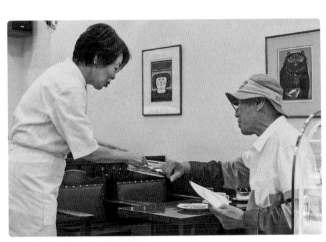

老板娘的體貼用心，溫暖著客人。

巴哈咖啡館最初是從只有我們夫妻兩人開始

今日巴哈咖啡館以一間自家烘焙咖啡豆專賣店受到許多客人的支持，也在咖啡同業間有好的評價，與我們有關係的咖啡相關店鋪分布在全國各地多達九十間以上。

但最初我們開始時只是一間十二、三坪的小店，只有我與太太兩人一同創業，是典型的夫妻經營店。

這樣的一家小店，到今天可以累積到這麼多的好成績是如何辦到的？

當然沒有客人、員工的支持我們無法走到這一步，但我也非常確定地認為，最重要的原因還是在於有老闆娘莫大的力量支撐。假始沒有老闆娘的支撐與努力，就不會有今天的巴哈咖啡館。不必回想創業當時辛苦的情況，我已打從心底就這麼認為。但我相信這絕對不只是巴哈咖啡館，應該可說是夫妻成功經營的獨立店家之共通點。

巴哈咖啡館的關係店也有不少是夫妻一同開業，這樣的咖啡店可以成功，最大的共通點為何？就是老板娘成了支撐整間店的最大力量。

在接待服務方面，老板娘扮演的角色非常重要

在接待服務方面，老板娘扮演的角色非常重要。來到咖啡館的客人有各種目的，比方說：

「想喝美味的咖啡。」

「可以吃到好吃的甜點。」

「想要跟朋友開心聊天。」

還有其他許許多多的動機來到咖啡館，其中不可忽視的還有「想要喘一口氣」、「想放鬆心情」這樣尋求慰藉的心情。對於這樣的客人，請想像一下，假如來到一家店，受到老板娘草率粗魯的對待，會怎樣？

他的感受一定會比被店員如此對待更加強烈。如果是店員也許就算了，但也會成為客人不願再度上門的決定因素，不過話說回來，也不是要老板娘不論面對怎樣的客人都要巧言令色。我想要表達的是老板娘在接待服務客人時，所扮演的角色十分吃重。

與身為男性的老板不同，老板娘具備了女性特有的、可以撫慰人心的能力，這是老板再怎麼努力也學不會的，請充分理解這決定性的差異，並落實於待客服務上。

夫妻共同經營而成功的咖啡店共通點便是老板娘對客人的體貼用心。有些店家因此營運得很順利，有些店家因為老板娘擺架子或是做事散漫就無法經營得很好。

不論咖啡再好喝，也會讓客人敬而遠之。這樣的說法或許有些嚴厲，但我想要表達的是老板娘的力量很重要，希望各位可以理解。

老板與老板娘無法齊心，經營就不會好

很久以前日本有個綜藝節目叫做《搶救貧窮大作戰》，節目內容大致是這樣：

一間餐飲店經營不善，瀕臨倒閉，為了搶救這家店，請來專家診斷並協助重整，節目以紀錄片的手法呈現，我常看得興味盎然。

有時也會讓我有「原來如此」之感。每一集都有一家經營不善的店登場，而這些店家的共通點可歸納出下列三項：

❶ 不打掃。

因為不打掃而髒亂不堪，店主卻不當回事。這明明是服務的基本。

❷ 店裡不知道是在賣什麼。

不清楚這家店賣的究竟是什麼，該怎麼點餐，讓客人很苦惱。

❸ 所有工作人員各有想法。

老板、老板娘、員工各自想各自的事。

我為何會提到這個很久以前的電視節目，就是因為想讓各位讀者明白，有第三項「所有工作人員各有想法」現象的店一定不會成功。

這種狀況如果套到由夫妻經營的獨立店家會如何？一樣也是行不通。

當然，兩人每天都在同一間店裡一起工作，偶爾也是有意見不合的時候，或者因為身體狀況不佳、說話衝了點而吵起來也說不定。這些事確實無可避免，任誰都會發生一、兩次。但重要的是兩人有共同的目標，想要一起努力的心。有共通的價值觀是非常重要的，少了它就無法長久持續。

巴哈咖啡館也是我與老板娘透過每天的經營，將咖啡館存在的意義、服務的重要視為一種價值觀，彼此理解、支持才能走到今日。

253

一個人有極限，
老板＋老板娘＝1＋1∨2

夫妻經營的獨立店家之優勢就在於老板與老板娘合力，更能發揮強大的力量。我自己一路走來遇過許多的挑戰，如果只有我一個人，恐怕所能做的十分有限，然而因為有了老板娘的幫忙與支持，我才能夠在新事物上積極挑戰。

這是我希望現在已努力在經營或是未來想要開間獨立小店的夫妻可以知道，兩人合力，則有無限的可能。老板＋老板娘＝1＋1∨2。

在日日的營運之中，比方說，尖峰時段，老板在吧檯內忙著煮出一杯又一杯的咖啡就已經沒有手了，偏偏這個時候重要的常客來到店裡，就算心裡著急著想要好好接待對方，也實在沒辦法。我想不論哪一家店的老板都曾遇上這樣的狀況。而此時能夠及時救援的就是老板娘了。

「○○先生謝謝您一直都這麼支持我們，今天老板忙著煮咖啡，您要不要先坐在桌子席那邊先喝一杯，等老板有空了，再幫您移到吧檯前面的位子，你們好好聊聊咖啡。」

老板娘可以這樣補足老板力有未逮的地方。如此一來，為了跟老板聊天而來的常客也能被好好服務到，老板與老板娘互補其位，便能妥善抓住客人的心。

這樣的事時常在巴哈咖啡館發生，也可說是因此而為今日巴哈咖啡館打下了基礎。這也是夫妻共同經營的獨立店家之優勢。

255

飲饌風流 78

田口護談待客之道
──巴哈咖啡館深得人心的服務思惟與店面經營

原著書名	カフェ・バッハの接客サービス
作　　者	田口 護
譯　　者	王淑儀

總 編 輯	王秀婷
主　　編	廖怡茜
版　　權	向艷宇、張成慧
行銷業務	黃明雪、陳彥儒

發 行 人	涂玉雲
出　　版	積木文化
	104台北市民生東路二段141號5樓
	電話：(02) 2500-7696｜傳真：(02) 2500-1953
	官方部落格：www.cubepress.com.tw
	讀者服務信箱：service_cube@hmg.com.tw
發　　行	英屬蓋曼群島商家庭傳媒股份有限公司城邦分公司
	台北市民生東路二段141號2樓
	讀者服務專線：(02)25007718-9｜24小時傳真專線：(02)25001990-1
	服務時間：週一至週五09:30-12:00、13:30-17:00
	郵撥：19863813｜戶名：書虫股份有限公司
	網站：城邦讀書花園｜網址：www.cite.com.tw
香港發行所	城邦（香港）出版集團有限公司
	香港灣仔駱克道193號東超商業中心1樓
	電話：+852-25086231｜傳真：+852-25789337
	電子信箱：hkcite@biznetvigator.com
馬新發行所	城邦（馬新）出版集團 Cite（M）Sdn Bhd
	41, Jalan Radin Anum, Bandar Baru Sri Petaling, 57000 Kuala Lumpur, Malaysia.
	電話：(603) 90578822｜傳真：(603) 90576622
	電子信箱：cite@cite.com.my

封面設計	楊啟巽工作室
內頁排版	薛美惠
製版印刷	中原造像股份有限公司

城邦讀書花園
www.cite.com.tw

國家圖書館出版品預行編目（CIP）資料

田口護談待客之道：巴哈咖啡館深得人
　心的服務思惟與店面經營／田口護
　著；王淑儀譯. -- 初版. -- 臺北市；積
　木文化出版：家庭傳媒城邦分公司發
　行，2017.10
　　面；　公分
　譯自：カフェ・バッハの接客サービス
　ISBN 978-986-459-111-4（平裝）

　1.咖啡館

991.7　　　　　　　　　　106017877

Café Bach No Sekkyaku Service
Copyright © Mamoru Taguchi / Asahiya publishing Co., LTD. 2016
Chinese translation rights in complex characters arranged with Asahiya publishing Co., LTD. through Japan UNI Agency, Inc., Tokyo

Printed in Taiwan.

2017年10月31日　初版一刷
售　價／NT$350
ISBN 978-986-459-111-4
有著作權・侵害必究